DIEGO
RIVERA

DIEGO
RIVERA

por Luis Rutiaga

Grupo Editorial Tomo, S. A. de C. V.
Nicolás San Juan 1043
03100 México, D. F.

1.ª edición, abril 2004.
2.ª edición, junio 2017.

© Grupo Editorial Tomo, S. A. de C. V.
Diego Rivera

© 2017, Grupo Editorial Tomo, S. A. de C. V.
Nicolás San Juan 1043, Col. Del Valle
03100, Ciudad de México.
Tels. 5575-6615, 5575-8701 y 5575-0186
Fax. 5575-6695
www.grupotomo.com.mx
ISBN: 970-666-928-0
Miembro de la Cámara Nacional
de la Industria Editorial N.º 2961

Proyecto: Luis Rutiaga
Diseño de portada: Trilce Romero
Formación tipográfica: Luis Rutiaga
Supervisor de producción: Leonardo Figueroa

Impreso en México - *Printed in Mexico*

Contenido

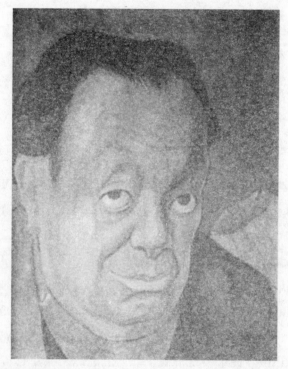

"Autorretrato". Óleo sobre tela.

Prólogo

Cuando se menciona a Diego Rivera como creador de la identidad mexicana, se habla de la reafirmación de nuestra propia identidad. Los murales de Rivera han creado una memoria visual del pasado histórico de México y nos han ayudado a entender y a respetar nuestra nacionalidad.

Desde el "Teatro de los Insurgentes" con el gran mural de Diego Rivera hecho de mosaico, donde se puede admirar el mural con las imágenes de Cantinflas, Zapata y la vida teatral de México, hasta los murales de Bellas Artes, el Palacio Nacional y el Palacio de Cortés, donde se pueden observar las batallas contra los españoles, la vida indígena y la lucha de clases en México.

La historia de México está llena de imágenes vivas, llenas del colorido de Diego Rivera. Además de imágenes, también afloran sentimientos de dolor, honor, orgullo y magia, que vienen directamente de las emociones representadas en los murales. Gracias al muralismo de Diego Rivera podemos revivir con naturalidad la historia de México ya que él se encargó de recrear el pasado mexicano para recordarnos nuestras raíces.

El arte de Diego Rivera constituyó uno de los pilares sobre los que habría de asentarse uno de los más pujantes movimientos de la pintura americana: el muralismo

mexicano. Su arte depende en gran manera de un vocabulario surgido de una mezcla de Gauguin y la escultura azteca y maya. Realizó una obra vastísima como muralista, dibujante, ilustrador y escritor, desarrollando al mismo tiempo actividad política. Diego Rivera, en formas simplificadas y con vivo colorido, rescató bellamente el pasado precolombino, al igual que los momentos más significativos de la historia mexicana: la tierra, el campesino y el obrero; las costumbres, y el carácter popular.

La aportación de la obra de Diego Rivera al arte mexicano moderno fue decisiva en murales y obras de caballete; fue un pintor revolucionario que buscaba llevar el arte al gran público, a la calle y a los edificios, manejando un lenguaje preciso y directo con un estilo realista, pleno de contenido social. Paralelamente a su esfuerzo creador, Diego Rivera desplegó actividad docente en su país, y reunió una magnífica colección de arte popular mexicano.

Como artista excepcional, político militante y espíritu excéntrico, Diego Rivera desempeñó un papel destacado en una época decisiva de México, época que lo convirtió en un artista discutido, pero también en el más citado del continente latinoamericano. Fue pintor, dibujante, grabador, escultor, ilustrador de libros, decorador escénico, arquitecto y uno de los primeros coleccionistas privados de arte precolombino. Pero también fue blanco de odios y amores, objeto de admiración y desdén, protagonista de leyendas y denuestos.

El mito que rodea a su persona, aún en vida, no es imputable a su obra, sino a su activa participación en los asuntos del siglo, a su amistad y sus conflictos con destacadas personalidades de su tiempo, a su presencia imponente, a su carácter rebelde. Con sus memorias, que andan dispersas por varias biografías suyas, el propio Rivera contribuyó a elaborar ese mito. Le gustaba presentarse como joven de madurez prematura y exótica procedencia,

como joven combatiente en la Revolución mexicana, como revolucionario que se niega a participar en la vanguardia europea y cuyo destino inexorable era iniciar la revolución artística en México.

La realidad era más prosaica y, como confirma una de sus biógrafas, Rivera tenía problemas para discernir entre la ficción y la realidad: "Rivera, que más tarde, en su trabajo, convertiría la historia mexicana en uno de los grandes mitos de nuestro siglo, no era capaz de dominar su desbordante fantasía, cuando narraba su vida, Algunos acontecimientos, especialmente los de sus primeros años, los había convertido en leyendas". Por ese motivo, la descripción de la vida y obra de este artista singular debe considerarse más bien una aproximación.

Luis Rutiaga

Diego Rivera.

Primeros años

José Diego María y su hermano gemelo José Carlos María vienen al mundo el día 8 (o el 13, según otras versiones) de diciembre de 1886, en Guanajuato, capital del estado mexicano del mismo nombre. Son los primogénitos de un matrimonio de maestros formado por Diego Rivera y María del Pilar Barrientos. El padre es de procedencia criolla; su abuelo paterno, propietario de numerosas minas de plata en Guanajuato, parece ser que había nacido en Rusia y, una vez emigrado a México, había luchado al lado de Benito Juárez, primer presidente mexicano tras la independencia, contra la intervención imperialista de Francia, a cargo de Maximiliano (1863-1867). Su abuela materna tenía sangre india.

Ambas afirmaciones no han podido ser demostradas hasta ahora, pero ilustran bien los aspectos de su procedencia que Rivera más estimaba. Estaba orgulloso de considerarse mestizo auténtico, gracias a la procedencia india de su abuela. De su abuelo había recibido, según él, el espíritu revolucionario.

El nacimiento de María del Pilar, la hermana menor de Diego, en 1891, consuela a la familia de la pérdida de Carlos, el hermano gemelo de Diego, que fallece a los dieciocho meses. María Barrientos inicia los estudios de medicina y se hace comadrona.

El apoyo a las ideas radicales propagadas por el periódico liberal, de aparición quincenal, *El Demócrata*, provoca una animadversión hacia la familia Rivera, que acaba mudándose a Ciudad de México en 1892. Durante la guerra de intervención francesa, el general Porfirio Díaz, un cabecilla militar de la República, asume el poder e instaura una dictadura absolutista.

Desde 1876 hasta la Revolución mexicana en 1910, periodo en que, salvo breves interrupciones, siguió siendo presidente mexicano, Porfirio Díaz intentó reprimir toda oposición. Dado que la reputación de la familia Rivera estaba maltrecha en Guanajuato y las minas de plata ya no producían más mineral, los padres de Diego esperaban una situación más favorable en la capital mexicana.

Católica convencida, María del Pilar Barrientos envía a su hijo Diego, a quien su padre había enseñado a leer a los cuatro años, al Colegio Católico Carpantier. Mientras a finales de 1896 recibe una distinción por sus buenas notas en el tercer curso, Diego, que muestra buenas cualidades para el arte, comienza a asistir a clases en la Academia Nacional de San Carlos. Desde su más temprana infancia, Diego Rivera dibujaba apasionadamente, y su talento evolucionaría con las clases de pintura. Su padre insiste para que ingrese en la academia militar, pero Diego la abandona pronto para matricularse en 1898 en la prestigiosa Academia de San Carlos. El arte se convertirá en parte integrante de su vida: como escribirá más tarde, el arte tiene para él una función orgánica, no sólo útil, sino absolutamente vital, como el pan, el agua y el aire.

Durante su permanencia en la Academia de San Carlos, de 1989 hasta 1905 en que la abandona, sigue un riguroso programa de estudios bajo modelos tradicionales europeos, basados en el dominio de la técnica, los ideales positivistas y la investigación racional. Además del español Santiago Rebull, pintor académico y discípulo de

Ingres, le instruye el naturalista Félix Parra, a quien Rivera admira sobre todo por su dominio de la cultura prehispánica en México. Parra le enseña a copiar esculturas clásicas, como *Cabeza clásica*, de 1898. Tras la muerte de Santiago Rebull en 1903, es nombrado vicerrector de la academia el pintor catalán Antonio Fabrés Costa, quien utiliza como modelos fotografías en vez de grabados de los viejos maestros e introduce el método de dibujo de Jules-Jean Désiré Pillet.

Además del trabajo en su estudio, Rivera comienza a pintar y dibujar al aire libre. Siendo alumno de José María Velasco, pintor de paisajes, que le instruye en la perspectiva, Rivera pinta poco más tarde sus primeros paisajes.

En su obra *La Era*, pintada en 1904, se aprecia claramente la influencia de Velasco. Tanto la utilización de la luz como la concepción general del paisaje, en el que se ve un tiro de caballos en la amplia llanura que se extiende hasta la falda de volcán Popocatepetl, cerca de Ciudad de México, delatan la influencia del maestro. Al igual que Velasco, Rivera intenta también reproducir el cromatismo de un típico paisaje mexicano.

Durante los años que permaneció en la Academia, Rivera conoció también al pintor de paisajes Gerardo Murillo, menos conocido como pintor que como teórico y predecesor ideológico de la revolución artística mexicana, al proclamar los valores de la artesanía india y de la cultura mexicana.

El doctor Atl, como se hará llamar después aludiendo a una sílaba característica de la lengua náhuatl que significa agua, acababa de regresar de Europa y dejó una profunda huella en sus alumnos con sus descripciones del arte europeo contemporáneo. Buscando ensanchar sus horizontes artísticos, por estímulo de Gerardo Murillo, Rivera al fin puede emprender viaje a Europa, gracias a una beca del gobernador de Veracruz, Teodoro A. Dehesa,

y a la venta de varias obras en una exposición colectiva organizada en 1906 por Murillo en la Academia de San Carlos.

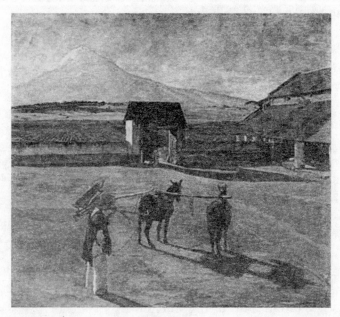

"La Era". Óleo sobre tela, 1904.

Por Europa

Diego Rivera llega a España en 1907: "Me acuerdo, como si lo estuviera viendo desde otro lugar en el espacio, fuera de mí mismo, de aquel mentecato de veinte años, tan vanidoso, tan lleno de delirios juveniles y de anhelos de ser señor del Universo, igual que los otros pardillos de su edad. La edad juvenil de los veinte años es decididamente ridícula, aunque sea la de Gengis Khan o la de Napoleón... Este Diego Rivera, de pie en la proa del 'Alfonso XIII' en plena medianoche, contemplando cómo el barco surca las aguas y deja una cola de espuma, recitando fragmentos del 'Zarathustra' al contemplar el silencio profundo y pesado del mar, es lo más lastimoso y banal que conozco. Así era yo...", escribió el artista más tarde sobre aquella eufórica singladura.

Una vez en España, Rivera pasa dos años empapándose de los más variados influjos, asume en su obra aquellos que le parecen más útiles y toma parte en las más diversas y relevantes corrientes estéticas del momento. En Madrid entra en el taller del más destacado realista español, Eduardo Chicharro y Agüera, para quien Gerardo Murillo le había dado una carta de recomendación. El pintor simbolista de temas costumbristas españoles acepta a Rivera como alumno y le anima a viajar por España en los años 1907 y 1908. La curiosidad intelectual del joven

pintor y la facultad de aprender tanto de los antiguos maestros como de las nuevas tendencias, se refleja en la variedad de estilos ensayados en los años siguientes.

En el Museo del Prado, el pintor mexicano estudia y copia obras de Francisco de Goya, especialmente las "pinturas negras" más tardías, y también los cuadros de El Greco, Velázquez y los pintores flamencos. Después de conocer al escritor dadaísta y crítico Ramón Gómez de la Serna, uno de los más importantes personajes de la bohemia artística y literaria de Madrid, Rivera comienza a moverse en los círculos vanguardistas españoles, cuyas figuras más relevantes son Pablo Picasso, Julio González y Juan Gris, que sin embargo llevan años viviendo en París.

"La calle de Ávila". Óleo sobre tela, 1908.

Estimulado por sus nuevas amistades, Rivera se va a Francia en 1909 y sólo volverá a la península ibérica en visitas breves y esporádicas, si bien su evolución sigue estrechamente ligada a sus contactos con artistas e intelectuales españoles. En París estudia también las obras expuestas en museos, visita exposiciones y conferencias y trabaja en las escuelas al aire libre de Montparnasse y en las orillas de Sena.

En verano hace un viaje a Bélgica y pinta en Bruselas, centro de los artistas simbolistas, *Casa sobre el puente*. Allí conoce a Angelina Belfo una pintora rusa seis años mayor que él, nacida en San Petersburgo en el seno de una familia liberal de clase media. Se había hecho profesora de arte en la academia de arte de San Petersburgo y se encontraba en Bruselas camino de París. Angelina Beloff será durante doce años compañera sentimental de Rivera.

Tras una breve visita a Londres, donde conoce la obra de William Turner, William Blake y William Hogarth, Rivera y Beloff retornan a Francia a finales de año. De paso por la Bretaña, surge el cuadro *Cabeza de mujer bretona* y *Muchacha bretona*, que muestran el interés de Rivera por las escenas típicas del costumbrismo español. La técnica del "Clairobscur" (claroscuro), que el pintor adquirió observando en el Louvre pinturas holandesas del siglo XVII, encuentra aquí su aplicación.

En 1910, después de tomar parte por primera vez en una exposición de la *Société des Artistes Indépendants*, viaja a mediados de año a Madrid. Su beca ha caducado en agosto de aquel mismo año y es hora de ir pensando en el retorno a México y en el transporte de los cuadros pintados durante su permanencia en Europa, que han de tomar parte en los actos del Centenario de la Independencia Mexicana, organizados por Porfirio Díaz, que tendrán lugar en la Academia de San Carlos. Simultáneamente Francisco I. Madero, candidato de la oposición a la presidencia,

proclama la Revolución mexicana con su "Plan de San Luis Potosí", en el que pide al pueblo que se levante en armas. La Revolución durará diez años. Pese a los disturbios políticos, que obligan a Díaz a dimitir en mayo de 1911, la exposición es para Rivera un éxito, tanto artístico como económico. El dinero obtenido con la venta de sus obras le permite volver a París en Junio de 1911, esta vez para quedarse diez años en Europa y retornar a México a los 34 años. Si Rivera luchó con la guerrilla campesina de Emiliano Zapata, según se afirmó más tarde en algunas biografías, es algo que no está documentado hoy en día.

Una vez en París, Rivera y Angelina Beloff consiguen una vivienda y emprenden en la primavera de 1912 un viaje a Toledo. Allí encuentran a varios artistas latinoamericanos residentes en Europa y traban amistad con su compatriota Ángel Zárraga. Al igual que éste, Rivera estudia la obra del pintor español Ignacio Zuloaga y Zabaleta, y se siente fuertemente atraído por la pintura de El Greco. Rivera acentúa las aristas en sus paisajes de Toledo y alarga sus figuras, creando la sensación de espacio tan característica en El Greco. En su *Vista de Toledo*, de 1912, Rivera elige incluso el mismo ángulo en la perspectiva de Toledo que El Greco en su famoso cuadro del mismo nombre, pintado entre 1610 y 1614. Con esta vista de la ciudad, Rivera comienza a interesarse por la superposición de formas y superficies en el espacio, que desembocará en un estilo pictórico cubista.

De nuevo en París, Rivera y su compañera se instalan, en el otoño de 1912, en la Rue du Départ 26, un edificio en el que tienen sus estudios varios artistas de Montparnasse. A través de los cuadros de sus vecinos, los pintores holandeses Piet Mondrian, Conrad Kikkert y Lodewijk Schelfhout, que han recibido de Paul Cézanne su forma de expresión artística, Rivera se impregna de estilo cubista. Puede consignarse el año 1913 como el del paso de Rivera

al "cubismo analítico" y a la concepción cubista del arte, que cristalizará en 200 obras pintadas en los cinco años siguientes. Tras los primeros trabajos en esta técnica pictórica, su empeño por desarrollar su propio estilo a base de elementos cubistas y futuristas alcanza su máximo exponente en *La mujer del pozo*, cuadro pintado hacia finales de 1913. Tanto en éste como en la mayoría de las obras siguientes, Rivera utiliza una paleta de colores mucho más variada y luminosa, poco usual en la pintura cubista de sus contemporáneos.

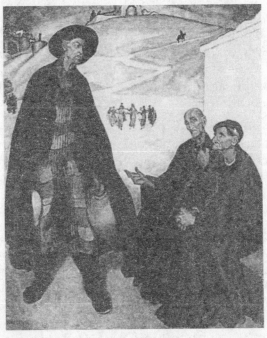

"Los Viejos". Óleo sobre tela, 1912.

Rivera obtiene una representación convincente y más estática de la simultaneidad mediante una especie de composición dispuesta como malla, tal cual se observa en obras como *Marinero almorzando*. En el óleo, la malla enmarca

la figura sentada a la mesa, un hombre de pelo rizo y moreno, con bigote, que lleva una camisa de listas blancas y azules y una gorra con pompón rojo, en la que está escrita la palabra "Patrie". Tiene un vaso en la mano y en el plato que está ante él hay dos peces. Esta obra, y otras de las misma fase, reflejan claramente su amistad con Juan Gris, a quien conoce a principios de 1914. La influencia del "cubismo sintético" del pintor español, de cuyo lenguaje pictórico se beneficia Rivera, se aprecia especialmente en la utilización del original método de composición que Gris desarrolló. En estos trabajos, Rivera intenta aplicar la composición de cuadrículas típica en el español, en la que cada cuadrícula muestra un objeto distinto y conserva su propia perspectiva. También la mezcla de pigmentos con arena y otras sustancias, así como la aplicación pastosa del color y la utilización de una técnica de collage delatan la influencia de Gris.

Mientras sus obras pueden verse en exposiciones colectivas fuera de Francia, como por ejemplo en Múnich y Viena, en 1913, y un año más tarde en Praga, Ámsterdam y Bruselas, Rivera asiste entusiasmado a las discusiones teóricas de los pintores cubistas. Uno de sus interlocutores más importantes es Pablo Picasso, a quien Rivera ha conocido a través del artista chileno Ortíz de Zárate. En su primera exposición individual, que tiene lugar en la galería Berthe Weill en abril de 1914, Rivera expone veinticinco obras cubistas, varias de las cuales consigue vender, mejorando así la apurada situación económica del matrimonio de artistas. También puede emprender un viaje a España junto con Angelina Beloff, Jacques Lipehitz, Berthe Kristover y María Gutiérrez Blanchard. Su permanencia en Mallorca se prolonga más de lo previsto debido al estallido de la Primera Guerra Mundial, haciendo entre tanto un viaje a Madrid, donde Rivera se encuentra nuevamente con el escritor Ramón Gómez de la Serna y otros

intelectuales españoles y mexicanos. En esta ocasión toma parte en la exposición "Los pintores íntegros", organizada por Gómez de la Serna en 1915, en la que se muestran por primera vez obras cubistas en Madrid, provocando acaloradas discusiones y críticas.

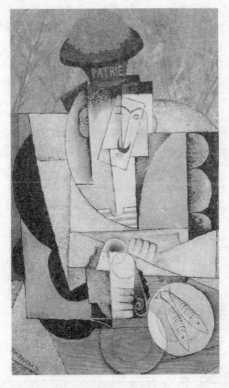

"Marinero en el almuerzo".
Óleo sobre tela, 1914.

Después de regresar de España, Rivera se informa de los acontecimientos políticos y sociales que convulsionan su país a través de amigos mexicanos, que viven en el exilio en Madrid o en París, y de su propia madre, que lo visita en 1915 en París. Aunque México se encuentra al

borde del caos y la anarquía, Rivera está entusiasmado con la idea de un México sacudiéndose el yugo colonial, de un México devuelto al pueblo mexicano, como proclama el héroe popular revolucionario Emiliano Zapata en su *Manifiesto a los mexicanos*. Las leyendas de su patria mexicana y las indagaciones sobre sus antepasados se aprecian especialmente en *Paisaje zapatista - El guerrillero*, pintado después de entrevistarse en Madrid con compatriotas suyos.

Convertido en uno de los primeros representantes del grupo de los llamados 'clásicos', al que pertenecen también Gino Severini, André Lhote, Juan Gris, Jean Metzinger y Jaeques Lipehitz, Rivera comienza a triunfar con sus pinturas. En 1916 participa en dos exposiciones colectivas de arte posimpresionista y cubista en la *Modern Gallery* de Marius de Zaya en Nueva York, quien en octubre del mismo año le invita a la "Exhibition of Paintings by Diego M. Rivera and Mexican Pre-Conquest Art". El tratante de arte y director de la galería *L'Effort moderne*, Léonce Rosenberg, le hace un contrato por dos años y Rivera participa activamente en discursos metafísicos que celebra semanalmente un grupo de artistas y emigrantes rusos, por iniciativa de Henri Matisse. Es Angelina Beloff quien se encarga de presentarlo en estos círculos, en los que Rivera conoce también a los escritores rusos Maximilian Voloshin e Ilya Elirenburg. Al contacto con las teorías científicas y metafísicas, la obra de Rivera adopta un estilo menos ornamental y más 'clásico', de composición más sencilla, como puede apreciarse en el retrato de *Angelina y el niño Diego*. Es una sencilla representación de su compañera sentada en un sillón, amamantando al hijo de ambos, nacido el 11 de agosto de 1916. Debilitado por el frío y el hambre, Dieguito enferma gravemente de gripe durante la epidemia de 1917/1918 y fallece antes de terminar el año. Como recuerdo del pequeño quedan algunos dibujos

de él con la madre, y su posterior reelaboración en estilo cubista.

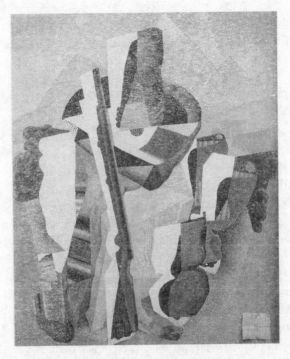

"Paisaje zapatista". Óleo sobre tela, 1915.

Un poco más tarde, el matrimonio Rivera-Beloff se aloja en un apartamento cerca de Champ de Mars, en la Rue Desaix, lejos del ambiente artístico e intelectual de Montparnasse. El alejamiento de los pintores cubistas se originó por una discusión de Rivera con el crítico de arte Pierre Reverdy en la primavera de 1917, discusión que André Salmón llamará más tarde "Faffaire Rivera". Durante la ausencia de Guillaume Apollinaire, en los años de la guerra, Reverdy se había convertido en teórico del cubismo. En su artículo *Sur le Cubismo* hace una crítica

tan demoledora de la obra de Rivera (y también de la de André Lhote), que en el próximo encuentro entre ambos, una cena organizada por Léonce Rosenberg, crítico y pintor se van a las manos. Resultado del incidente es el abandono definitivo del cubismo y la ruptura con Rosenberg y Picasso. Braque, Gris, Léger y sobre todo sus amigos más próximos como Lipchitz y Severini dan la espalda a Rivera, y el cuadro de éste, *Paisaje zapatista*, adquirido por Rosenberg, no se expondrá hasta los años treinta.

En el mismo año, Rivera comienza a estudiar intensamente la obra de Paul Cézanne, retornando así a la pintura figurativa. Vuelve a interesarse por la pintura holandesa del siglo XVII e inicia una serie de naturalezas muertas y retratos que muestran un fuerte parentesco con la obra de Ingres. Buscando un nuevo realismo expresivo, la obra de Rivera asume finalmente el estilo de Pierre-Auguste Renoir y su utilización del color, recurriendo a veces a elementos fauvistas. Su vuelta a la pintura figurativa encuentra el apoyo del médico y reconocido crítico de arte Elie Faure, quien ya en 1917 había invitado a Rivera a participar en una exposición colectiva organizada por él, bajo el título *Les Constructeurs*. Más tarde escribiría sobre el pintor: "Hace casi doce años conocí en París a un hombre cuya inteligencia se podría calificar casi de antinatural. Me contó cosas de México, país donde nació, cosas maravillosas. Es un mitólogo, pensé, o tal vez un mitómano".

Es también Faure quien suscita en Rivera el interés por el Renacimiento italiano. Discutiendo con él sobre la necesidad de un arte con valores sociales y sobre la pintura mural como forma de representación, se le abren a Rivera amplios horizontes. Alberto J. Pani, embajador mexicano en Francia, que además de encargar a Rivera retratos suyos y de su mujer, había adquirido varios cuadros postcubistas de su compatriota, consigue que José

Vasconcelos, nuevo rector de la Universidad de Ciudad de México, financie a Rivera un viaje de estudios a Italia. Con una beca en su poder, Rivera parte en Febrero de 1920 para Italia, donde a lo largo de 17 meses estudiará el arte etrusco, bizantino y renacentista italiano. Tomando como modelos las obras de los maestros italianos, los paisajes, la arquitectura y la gente, Rivera pinta más de 300 bocetos y dibujos, que según su costumbre reúne en cuadernos de apuntes y guarda en los bolsillos de sus chaquetas. La mayoría de esos apuntes han desaparecido. En la pintura mural de la Italia del *Trecento* y del *Quattrocento*, sobre todo los frescos de Giotto, descubre una forma monumental de la pintura que más tarde, de regreso a su patria, le servirá para emprender una forma artística nueva, revolucionaria y de difusión pública.

En la primavera de 1920, todavía durante su permanencia en Italia, José Vasconcelos es nombrado ministro de educación de México, bajo el gobierno del presidente Álvaro Obregón. Una de sus primeras iniciativas es un amplio programa de formación popular, que prevé también la pintura mural en edificios públicos como medio de culturización. Después de su regreso de Italia, en marzo de 1921, Rivera se siente atraído por la evolución política y social de México y decide abandonar definitivamente Europa. Deja en París a Angelina Beloff y a su hija Marika, nacida en 1919 de sus relaciones con Marevna Vorobëv-Stebelska, una artista rusa a quien había conocido en 1915 y que frecuentaba los mismos círculos que Angelina Beloff. Durante algún tiempo, el pintor mantuvo relaciones con ambas mujeres a un tiempo, y en 1917 vivió con la pintora, una mujer de carácter impulsivo que era seis años más joven que él. Al regresar a México, Rivera pierde el contacto con ambas mujeres. A veces enviaba dinero a Marevna, a través de amigos comunes, para ayudarle a criar a Marika, si bien nunca reconoció legalmente su

paternidad. Con la vuelta a casa, el capítulo de Europa estaba definitivamente concluido.

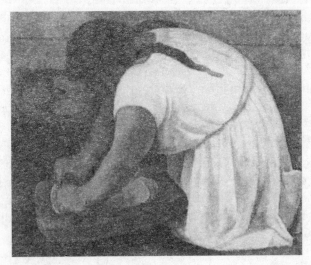

"La Molendera". Óleo sobre tela, 1924.

Pintura mural

"Mi retorno a casa me produjo un júbilo estético imposible de describir", escribirá Rivera más tarde sobre su regreso. "Fue como si hubiese vuelto a nacer. Me encontraba en el centro del mundo plástico, donde existían colores y formas en absoluta pureza. En todo veía una obra maestra potencial —en las multitudes, en las fiestas, en los batallones desfilando, en los trabajadores de las fábricas y del campo— en cualquier rostro luminoso, en cualquier niño radiante. El primer boceto que realicé me dejó admirado. ¡Era realmente bueno! Desde entonces trabajaba confiado y satisfecho. Había desaparecido la duda interior, el conflicto que tanto me atormentaba en Europa. Pintaba con la misma naturalidad con que respiraba, hablaba o sudaba. Mi estilo nació como un niño, en un instante; con la diferencia de que a ese nacimiento le había precedido un atribulado embarazo de 35 años". Así describe el pintor su identidad recuperada y el nacimiento de su nuevo estilo pictórico, en un entorno ya conocido para él y sin embargo tan repentinamente novedoso.

Nada más llegar a su país, Rivera entra a formar parte del programa cultural del gobierno de la mano de José Vasconcelos. Después de 10 años de guerra civil, dicho programa intenta una nueva forma de representación artística. El ministro de educación había comenzado a

propagar su ideología mexicana y sus ideales humanistas por medio de un programa de pinturas murales que confió a los artistas interesados en el tema. Además, estaba firmemente decidido a utilizar la amplia reforma cultural, iniciada por él, para apoyar la igualdad social y racial de la población india, proclamada en la Revolución, y a favorecer la integración cultural y la recuperación de una cultura mexicana propia, después de siglos de opresión católico-hispánica. La pintura de murales, provista ahora de una función educativa, era un pilar fundamental de su política cultural, con la que quería hacer patente la ruptura con el pasado sin interrumpir la tradición y sobre todo el rechazo a la época colonial y a la cultura europeizada del siglo XIX.

Recién llegado de Europa, Rivera es invitado por Vasconcelos, junto con otros artistas e intelectuales, a un viaje a Yucatán, en noviembre de 1921, para visitar los restos arqueológicos de Chichén Itzá y Uxmal. Vasconcelos, que viaja con el grupo, pide a los participantes que se familiaricen con los tesoros artísticos de México y compartan el orgullo nacional, base de su futuro trabajo. Por iniciativa de Vasconcelos, a quien acompaña en otros viajes a las provincias con el fin de buscar nuevas formas de expresión que calen hondo en el pueblo, Riera elabora para sí un concepto de arte al servicio del pueblo que deberá conocer su propia historia a través de la pintura mural.

En enero de 1922, seis meses después de su regreso de Europa, Rivera se dispone a pintar su primer mural, *La creación*, en la Escuela Nacional Preparatoria, sita en el antiguo colegio de San Ildefonso en Ciudad de México. Los murales en la escuela iban a ser comienzo y piedra de toque del llamado renacimiento de la pintura mural mexicana. Mientras varios pintores se ocupan de las paredes del patio o claustro, Rivera se pasa un año preparando su versión de un fresco experimental en el anfiteatro de la

escuela. En esta obra, exactamente igual que en casi todos los murales que le seguirían, el artista, diestro dibujante, realiza los bocetos preparatorios con carboncillo y lápiz rojo, a imitación de los maestros del *Cinquecento* italiano. Mientras en los cuadros que pinta después de su periplo europeo el tema dominante es la vida diaria en México, Rivera plasma en este mural motivos cristiano-europeos, en los que el animado cromatismo mexicano contrasta con los distintos tipos humanos de México. Es una obra en la que parecen estar presentes elementos estilísticos 'nazarenos', para cuya representación fue muy útil al pintor su estudio del arte italiano. Su lenguaje pictórico se transformará en los murales que siguen, adquiriendo una orientación política, cosa que aún no se aprecia en esta primera obra mural. Pero en las que le siguen, realizadas en la Secretaría de Educación Pública, las formas del ideal clásico de belleza son sustituidas por el ideal de la belleza india, que Rivera, junto con Jean Charlot y otros contemporáneos suyos, convierten en estereotipo.

"La Creación". Fresco experimental
con encáustica y pan de oro, !922-23.

El tema desarrollado en el anfiteatro es, como el propio artista formula, "el de los orígenes de las ciencias y las artes, una especie de versión condensada de los hechos sustanciales de la Humanidad". La escena parece representar esquemáticamente la ideología de Vasconcelos: fusión de las razas, ilustrada aquí con la pareja de mestizos; educación mediante el arte; ponderación de las virtudes que propaga la religión judeocristiana; sabia utilización de la ciencia para dominar la naturaleza y conducir al hombre a la verdad absoluta.

Para el desnudo *Mujer o Eva*, la modelo es Guadalupe Marín, una muchacha de Guadalajara con la que el artista, después de varios escarceos amorosos con otras modelos, iniciará una relación estable. En junio de 1922, Lupe y Diego contraen matrimonio por la Iglesia y pasan a vivir en una casa de la calle Mixcalco, muy cerca del Zócalo, en Ciudad de México. Del matrimonio, que durará cinco años, nacen dos hijas, Guadalupe y Ruth, nacidas en 1924 y 1927 respectivamente.

Tanto en estos primeros frescos como en los que le siguen, Rivera combina sus extensos conocimientos del arte tradicional con un hábil tratamiento de los elementos plásticos contemporáneos. Las obras de los años siguientes describen críticamente tanto el pasado como el presente, reflejando la convicción utópica de que el hombre puede transformar la sociedad con su creatividad, para lograr un futuro mejor y más justo. Para transmitir este ideal, Rivera se sirve de la teoría marxista en los temas de sus murales, si bien los biógrafos del pintor, Bertram D. Wolfe y Loló de la Torriente aseguran que Rivera nunca leyó a Marx, y que le resultaba difícil aceptar dogmas, de cualquier tipo que fuesen. A través del "Sindicato revolucionario de trabajadores técnicos, pintores y escultores", en cuya fundación participó en 1922, Rivera se topa inmediatamente con la ideología comunista.

El pintor mexicano David Alfaro Siqueiros, con quien Rivera ya había estado en París a comienzos de 1919, y con quien compartía sus puntos de vista sobre la Revolución mexicana y el cometido de un auténtico arte nacional y su aportación social, acababa de regresar de Europa en septiembre, pasando junto con Carlos Mérida, Amado de la Cueva, Xavier Guerrero, Ramón Alva Guadarrama, Fernando Leal, Fermín Revueltas, Germán Cueto y José Clemente Orozco a formar parte de la élite del movimiento artístico. Al igual que otros muchos grupos de vanguardia latinoamericanos, el sindicato recién fundado, imitando a sus colegas europeos, publicó un manifiesto cuyo texto ya había redactado Siqueiros en 1921 durante su permanencia en España, manifiesto que compendia los ideales del artista. De los pasquines que el sindicato imprimía y publicaba, nació en 1924 el periódico *El machete*, más tarde órgano oficial del Partido Comunista Mexicano. Pero antes sirvió para definir la posición del sindicato como unidad orgánica entre la revolución en el arte y en la política. A finales de 1922, Rivera ingresa en el Partido Comunista Mexicano, formando parte, junto con Siqueiros y Xavier Guerrero, del comité ejecutivo.

En marzo de 1922, José Vasconcelos saca a licitación las pinturas de los dos patios interiores de la Secretaría de Educación Pública (SEP), cuyo nuevo edificio había sido inaugurado a mediados del año anterior, y confía a Rivera la dirección de este magno proyecto pictórico, el mayor del último decenio. Con ayuda de sus ayudantes, el artista pinta un total de 117 paneles murales, con una superficie de casi 1,600 m cuadrados, en los claustros de los dos patios interiores adyacentes, a lo largo de los tres pisos del enorme edificio. Hasta su conclusión definitiva en 1928, Rivera logra desarrollar en cuatro años de trabajo una iconografía revolucionaria mexicana, hasta entonces inexistente. El programa temático en la planta baja de

ambos patios, con imágenes sencillas y de gran fuerza expresiva en estilo figurativo clásico, se compone de motivos basados en los ideales revolucionarios, que celebran la herencia cultural indígena de México. En el "Patio del trabajo", nombre dado por Rivera al más pequeño de los dos, se representan escenas de la vida cotidiana del pueblo mexicano: quehaceres agrícolas, industriales y artesanales de diversas partes del país, en lucha por mejorar sus condiciones de vida. En el patio mayor, "Patio de las fiestas", se muestra escenas de fiestas Populares mexicanas.

"El pintor, el escultor y el arquitecto".
Detalle. Fresco de la SEP, 1923-28.

Dado que el artista gana aproximadamente dos dólares diarios por sus murales, comienza en esa época a vender dibujos, acuarelas y cuadros a coleccionistas privados, y sobre todo a turistas norteamericanos. Muchas de esas

obras han surgido como bocetos o trabajos preparatorios de los murales. De esa forma los temas y motivos indigenistas de los murales aparecen más o menos transformados en cuadros del pintor: *Bañista de Tehuantepec*, 1923, está temáticamente emparentado con el mural *Baño en Tehuantepec*, situado en la entrada a los ascensores de la SEP. Otro cuadro, *La molendera*, 1924, es idéntico a un detalle del mural *Alfarero*, en la pared Este del "patio del trabajo", en el mismo edificio. En ambas escenas se ve a mujeres trabajando, en el llamado "estilo clásico" de Rivera. Las figuras, originariamente planas, se hacen cada vez más plásticas y voluminosas. La utilización múltiple de determinados motivos se repite también en el "Patio de las fiestas", reiterándose en posteriores ciclos de murales.

Con motivo de los disturbios políticos de 1924, provocados por grupos conservadores, un grupo de estudiantes superiores arremete contra los murales de José Clemente Orozco y David Alfaro Siqueiros, en el patio interior de la Preparatoria, y exige la interrupción de todo el programa de murales. Preguntado sobre este asunto, Rivera critica duramente los incidentes, con la autoridad que le da el ser la figura más egregia del movimiento de pintura mural y posteriormente director de Artes Plásticas en el ministerio de educación, una vez concluidos los trabajos en la Preparatoria. Vasconcelos, cada vez más en desacuerdo con la política de Álvaro Obregón, presenta su dimisión como ministro de educación. Con ello, el movimiento conservador ha obtenido su primera victoria, ya que se suspende el programa de murales y se despide a la mayoría de los pintores.

Muchos de ellos, entre otros Siqueiros, abandonan la capital y prueban suerte en las provincias. Solamente Rivera, que ha podido convencer al nuevo ministro de educación, José María Puig Casauranc, de la importancia

del proyecto, conserva su cargo para poder concluir los murales de la SEP.

Mientras en el primer piso de la SEP se pintan los escudos de los distintos estados federales mexicanos, así como algunas alegorías Poco espectaculares relativas al "trabajo intelectual y científico", surge en el segundo piso un ciclo narrativo. En el *Corrido de la revolución*, dividido en *Revolución agraria y Revolución proletaria*, Rivera desarrolla un ciclo narrativo: fragmentos de una balada popular, escritos sobre cintas pintadas, se extienden como guirnaldas enlazando los paneles murales. La representación plástica de los corridos, coplas cantadas muy populares en todo México, implica una radical innovación artística: el público, en su mayoría analfabeto, estaba familiarizado con la transmisión de noticias mediante las coplas.

La Revolución proletaria, que muestra escenas de la lucha revolucionaria, la creación de cooperativas y la victoria sobre el capitalismo, se abre con *Arsenal de armas*, el más conocido mural de todo el ciclo. En la única escena apaisada de toda la serie, Rivera retrata a amigos y camaradas del círculo de Julio Antonio Mella, un comunista cubano exiliado en México. En el centro de la composición se encuentra Frida Kahlo repartiendo fusiles y bayonetas a los trabajadores, prestos a la lucha. Rivera conoció a Frida Kahlo, con la que se casaría un año después, en el círculo de artistas e intelectuales mencionado anteriormente, en 1928. Afiliada aquel mismo año al Partido Comunista, Rivera la pinta con la estrella roja en el pecho, como militante activa, lo mismo que a otros miembros de¡ partido. En la parte izquierda del mural se ve a David Alfaro Siqueiros, colega y camarada ideológico de Rivera, con el uniforme de capitán, grado que había tenido realmente en los años de la Revolución, hacia 1915. A la derecha se encuentra Julio Antonio Mella, asesinado el 10 de enero de 1929 en

las calles de la capital mexicana por instigación del dictador cubano Gerardo Machado, al lado de su compañera Tina Modotti, que reparte cartucheras o cananas con balas a sus camaradas.

Tina Modotti era una norteamericana de origen italiano, que más tarde adquirió notoriedad como fotógrafa y militante comunista en México, en la Unión Soviética y en España, durante la Guerra Civil. En su primera visita a México, en 1922, conoció a Diego Rivera, Xavier Guerrero y a otros representantes del arte progresista. En 1923 aparece de nuevo en México al lado del fotógrafo norteamericano Edward Weston y del hijo de éste, Chandler. Entusiasmada con los monumentales trabajos de Rivera, Modotti lleva a Weston a la SEP para mostrarle los murales.

El 7 de diciembre de 1923, Weston narra la impresión que le produjo el pintor: "Lo observé atentamente. Su revólver, cargado con seis balas, y la canana contrastaban con su franca sonrisa. Le llaman el Lenin de México. Los artistas de aquí están muy próximos al movimiento comunista; no hacen política de salón. Rivera tiene unas manos pequeñas y sensibles, como las de un artesano, sus cabellos caen de la frente hacia atrás, dejando libre una amplia superficie que abarca la mitad de su rostro, una cúpula imponente, ancha y alta. A Chandler le ha impresionado su oronda humanidad, su risa contagiosa, su enorme pistolón. '¿Lo utiliza para defender sus pinturas?', le preguntó". En uno de los paneles del segundo piso, en la caja de la escalera, el artista utiliza un retrato fotográfico que Weston hace de él para pintarse a sí mismo en *El pintor, el escultor y el arquitecto* en el edificio de la SEP Rivera representa aquí su concepción del artista plástico según el modelo renacentista italiano: pintor, escultor y arquitecto de una obra de arte integral.

El ciclo mural de la SEP se cita frecuentemente como una de las obras más logradas del muralista mexicano.

"Posiblemente sólo lo supere la capilla de Chapingo", opina un compatriota suyo, el escritor y premio Nobel Octavio Paz. "En los frescos de Educación Pública, las variadas influencias de Diego, lejos de encorsetarlo, le permiten mostrar sus grandes dotes. Estas pinturas son como un inmenso abanico desplegado, que muestra una y otra vez a un artista múltiple y singular: a un pintor que en ciertos momentos recuerda a Ingres; a un aventajado alumno del *Quattrocento* que, cercano unas veces al estricto Duccio, recrea en otras el rico cromatismo de Benozzo Gozzoli y su seductora combinación de naturaleza física, animal y humana —ésa es la palabra exacta; al artista del volumen y la geometría, capaz de llevar al muro las enseñanzas de Cézanne; al pintor que amplió las ideas de Gauguin — árboles, hojas, agua, flores, cuerpos, frutos—, infundiéndoles nueva vida; finalmente, al dibujante, al maestro de la línea armónica".

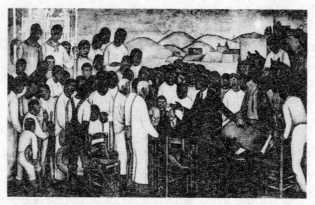

"El Reparto de Tierras". Fresco, 1924.

En 1924, mientras está todavía pintando la planta baja del "Patio de las fiestas" y Álvaro Obregón finaliza su mandato presidencial, sustituyéndole el general Plutarco

Elías Calles, Rivera recibe el encargo de un nuevo proyecto mural en la Escuela Nacional de Agricultura de Chapingo. Rivera comienza a pintar al fresco el atrio de entrada, la escalera y la sala de recepciones en el primer piso del edificio. Con el tema *La tierra liberada*, muestra claramente el carácter revolucionario que, en su opinión, debía de tener la escuela de estudios agrícolas.

En 1926 se dedica a pintar la capilla del antiguo convento y más tarde Hacienda de Chapingo, que como otros templos cristianos, se levantó sobre los cimientos de una pirámide azteca, sirviendo ahora de paraninfo a la escuela. El programa iconográfico, que cubre todos los muros y techos del templo, integrándose en la totalidad de la arquitectura. se compara frecuentemente, por su efecto unitario, con la Capilla Sixtina de Miguel Ángel o con la Capilla de la Arena de Giotto. Rivera pretendía que sirviera de inspiración y ejemplo a la nueva generación de ingenieros agrícolas.

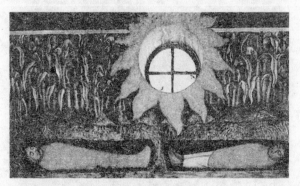

"La sangre de los Mártires Revolucionarios fertilizando la Tierra". Fresco, 1926.

El tema del cielo, desarrollado en los cuatro tramos de la nave y su pequeño coro, sobre el que en su tiempo se encontraba el órgano, es en la parte izquierda, *La revolución*

social y el compromiso implícito de la reforma agraria, y en la parte derecha, *La evolución natural*, la belleza y fertilidad de la tierra, cuyo crecimiento natural discurre paralelo a la inexorable transformación impuesta por la revolución. El programa alcanza su culminación sobre la pared frontal en arco de la capilla, con el desnudo *Tierra liberada* rodeado por los cuatro elementos. Naturaleza y sociedad parten del caos y la explotación, hacia la armonía entre hombre y naturaleza, y entre los propios hombres. En el antiguo templo jesuita, el artista predica la fe revolucionaria, utilizando concepciones del mundo y de la naturaleza pertenecientes a antiguas culturas, a motivos religiosos y a un simbolismo socialista.

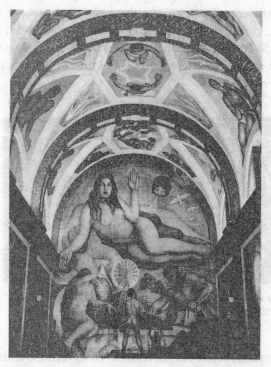

"Canto a la tierra y a los que trabajan y liberan".
Fresco, 1926-27.

Mientras Rivera retrata a su mujer Guadalupe Marín embarazada en *Tierra liberada*, el pintor recurre a Tina Modotti como modelo para pintar varias figuras alegóricas femeninas. La relación iniciada con la fotógrafa durante los trabajos produce tremendas discusiones con Lupe Marín y la separación temporal que se hará definitiva después del nacimiento de su hija Ruth, en 1927. Pero finalmente se normalizaría el contacto del pintor con la madre de su hija, a quien siguió ayudando económicamente. Andando el tiempo, surgiría también una fuerte amistad entre ambas mujeres.

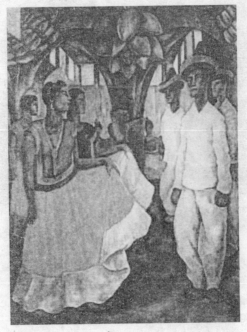

"Fiesta tehuana". Óleo sobre tela, 1928.

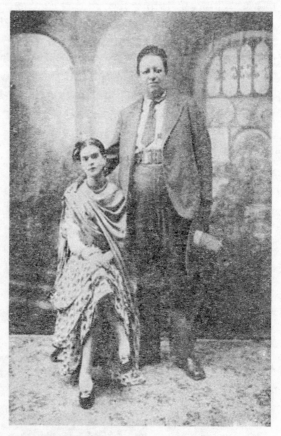

Diego y Frida en el día de su boda.
Agosto 19, 1929.

Frida

Realizado el proyecto de Chapingo, Rivera viaja en el otoño de 1927 a la Unión Soviética, donde, como miembro de la delegación mexicana de funcionarios del partido comunista y representantes de los trabajadores, toma parte en el décimo aniversario de la Revolución de Octubre. Rivera, que desde sus años en París sentía curiosidad por conocer Rusia, puede ahora ver con sus ojos la tierra de los sóviets, de cuya evolución artística espera beneficiarse, contribuyendo con un mural al progreso revolucionario de la URSS. Tras una breve estancia en Berlín, donde se encuentra con artistas e intelectuales alemanes, el pintor pasa nueve meses en Moscú. Allí pronuncia conferencias, se le nombra "maestro de pintura monumental" en la escuela de bellas artes y mantiene un estrecho contacto con "Octubre", la recién fundada asociación de artistas de Moscú. Los artistas de este grupo abogan por un arte público que, siguiendo la tradición popular rusa, favorezca los ideales socialistas, rechazando tanto el realismo socialista como el arte abstracto.

Con motivo de la festividad del 1°. de mayo en Moscú y como preparación para un mural encargado por Anatoly V. Lunacharsky, delegado soviético de educación y arte, Rivera realiza en 1928 un cuaderno de 45 bocetos a la acuarela, con escenas de la celebración. Dichos bocetos son la

única cosecha de su visita a Rusia, ya que el proyectado mural en el club de la Armada Roja no llegó a realizarse por desacuerdos e intrigas. Los bocetos servirán solamente para posteriores murales. Sus disensiones tanto a nivel político como cultural hacen que el gobierno estalinista le exhorte a regresar a México.

Tras algunas aventuras amorosas sin importancia, ocurridas después de su separación de Lupe, Diego Rivera se casa el 21 de agosto de 1929 con Frida Kahlo, 21 años más joven que él. La artista en ciernes se había dirigido a él en 1928, durante la realización de los murales en la SEP, para pedirle una opinión sobre sus primeros pasos en pintura. Rivera se mostró favorable, y desde entonces ella se dedicó exclusivamente a este arte. El arte y la política, razón de su existencia, hicieron de su matrimonio una relación apasionada y sobre todo una amistad y camaradería incondicionales. Se necesitaban de tal forma, que después de una separación de un año, en 1940, volvieron a contraer matrimonio que se prolongó hasta la muerte de Frida, en 1954.

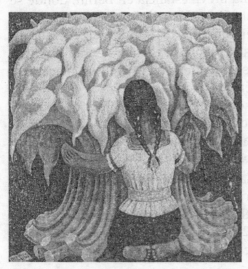

"Niña con Alcatraces". Óleo sobre tela, 1925.

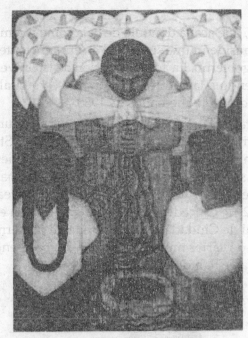

"Día de Flores". Óleo sobre tela, 1925.

En la época en que se casaron, Rivera fue elegido por los alumnos, director de la Academia de arte de San Carlos. Sin embargo el nuevo plan de estudios radicalmente transformado, que elaboró el pintor, suscitó grandes controversias en los medios de comunicación. En dicho plan, los alumnos tenían derecho a participar en la elección de sus maestros, personal del centro y métodos de trabajo. Rivera fijó un sistema de clases que confería al centro carácter de taller, más que de academia. Quería hacer de los estudiantes artistas universales, al ejemplo de Leonardo da Vinci. La mayor hostilidad al plan le viene a Rivera de parte de los alumnos y profesores de arquitectura, cuya escuela se encontraba en el mismo edificio. A lo largo del año, se unen a éstos otros oponentes de los círculos de artistas conservadores e incluso del propio Partido

Comunista, que acaba dándolo de baja como miembro en 1929, por considerar que su actitud no era suficientemente opuesta al gobierno. La administración de la Universidad acaba cediendo a las protestas y Rivera se ve finalmente obligado a dimitir a mediados de 1930.

La crítica del Partido Comunista se centra por una parte en la actitud de Rivera frente a la política de Stalin, y por otra, en la aceptación de un encargo del gobierno de Calles y de su sucesor para pintar un mural en Chapingo, trabajo que Rivera acomete al finalizar su tarea en la SEP. En 1929 le conceden un enorme proyecto en el palacio nacional de Ciudad de México, sede de gobierno, y la realización de varios murales en la sala de conferencias de la Secretaría de Salud Pública.

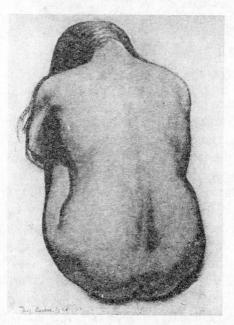

"Espalda desnuda de una mujer sentada".
Sanguina y carbón, 1926.

Mientras realiza en el Palacio Nacional una obra de grandes proporciones, basada en la historia de la Nación mexicana, que le llevará varios años, el embajador norteamericano en México, Dwight W. Morrow, presiona para conseguir que se pinte un mural en el antiguo Palacio de Cortés, en Cuernavaca. Gran admirador de la pintura de Rivera, Morrow le ofrece 12,000 dólares por el trabajo, la más alta recompensa que un artista había recibido hasta entonces por un encargo, y propicia más tarde el viaje del pintor a los Estados Unidos.

Rivera acepta el encargo del embajador y comienza los trabajos de la Historia de Cuernavaca y Morelos; una vez acabado este mural, en el otoño de 1930, accede a pintar murales en los Estados Unidos, la prensa comunista en México arremete nuevamente contra el pintor, tachándolo de "agente del imperialismo norteamericano y del millonario Morrow". Pese a todo, Rivera se decide a aceptar una invitación, cursada varias veces, para visitar San Francisco, emprendiendo ilusionado el viaje al país vecino en compañía de Frida Kahlo.

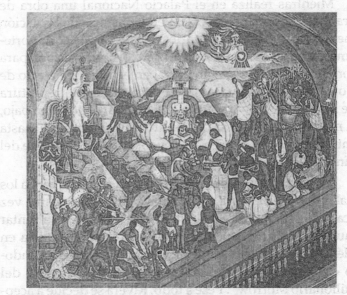

"El antiguo Mundo Indígena". Fresco, 1929-35.

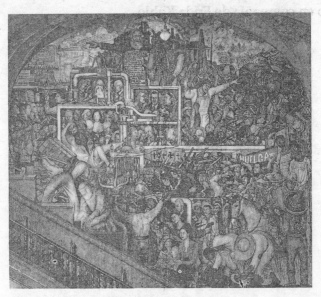

"El México de mañana". Fresco, 1929-35.

En Estados Unidos

El movimiento de la pintura mural mexicana dio el impulso inicial a la integración de las fuerzas literarias, artísticas e intelectuales en el México posrevolucionario, contribuyendo a convertir el país en un nuevo polo de atracción para numerosos artistas de Norteamérica, Europa y Latinoamérica. En los Estados Unidos, las obras de los "tres grandes muralistas mexicanos" José Clemente Orozco, David Alfaro Siqueiros y Diego Rivera, eran conocidas desde los años veinte, después de la publicación de varios artículos en revistas y de las repetidas visitas a México de "turistas de la cultura" para ver a los artistas en plena faena pictórica. Además de los numerosos encargos de cuadros que recibió de coleccionistas norteamericanos, Rivera fue invitado a realizar murales en ciudades de Estados Unidos.

Su amigo Ralph Stackpole le había pedido en repetidas ocasiones que pintase algún mural en San Francisco. El escultor californiano había conocido a Rivera en París, y en una visita a México en 1926 se había estrechado su amistad con él. Era un ferviente admirador de los trabajos que Rivera había realizado en la SEP y en Chapingo. Había adquirido algunos cuadros suyos para su colección privada. Uno de esos cuadros fue obsequiado más tarde a William Gerstle, presidente de la *San Francisco Art*

Commission. Buen conocedor del arte, Gerstle estaba interesado en que Rivera pintase un mural en la *California School of Fine Arts*, y éste acabó aceptando la oferta. Cuando Stackpole recibió con otros colegas el encargo de decorar el nuevo edificio del *San Francisco Pacific Stock Exchange*, consiguió que se reservara una pared en el edificio para el conocido pintor mexicano de murales.

La decisión de Diego Rivera de permanecer más tiempo en los Estados Unidos no se debió solamente a la mayor demanda de los norteamericanos. Desde que el presidente Calles accedió al poder, de 1924 a 1928, la situación de los muralistas había empeorado considerablemente, ya que la mayoría de ellos no recibía apenas encargo alguno. Los años que siguieron estuvieron marcados por la represión de los opositores políticos. En 1929 se prohibe el Partido Comunista Mexicano y son encarcelados numerosos militantes, entre ellos el pintor David Alfaro Siqueiros. El resultado es la emigración de muchos artistas e intelectuales progresistas al país vecino, que además ofrece muchas más alternativas para trabajar.

Al principio se le deniega a Rivera la entrada en los Estados Unidos, debido a su ideología comunista. No es extraño, ya que aunque no pertenece al partido desde 1929, como secretario general de la "Liga antiimperialista de los países americanos", había criticado vehementemente al presidente norteamericano Herbert Hoover durante una visita de éste a México en 1928 por su política con Nicaragua. Fue necesaria la intervención de Albert M. Bender, que había adquirido cuadros del pintor en sus visitas a México y se relacionaba con gente influyente, para que Rivera recibiese un visado. Con proclamas anticomunistas dirigidas a Rivera, los medios de comunicación de la USA y también algunos colegas pintores de San Francisco critican que Rivera haya recibido un contrato de instituciones norteamericanas. Al pintor mexicano le ofrecen proyectos

que ellos jamás alcanzarían, y por si eso fuera poco, se le permite exponer la considerable cantidad de 120 obras suyas en el *California Palace of the Legion of Honor*, a finales de 1930. Pero al finalizar los murales, con gran éxito de crítica y público, y al aparecer en persona la pareja Kahlo-Rivera, muchos críticos cambian o al menos moderan su opinión sobre el artista.

Rivera pinta primero el mural *Alegoría de California* para el "Luncheon Club" del *San Francisco Pacific Stock Exchange*, entre diciembre de 1930 y febrero de 1931. El mural se inaugura, junto con todo el edificio bursátil, en el mes de marzo. Después de unas vacaciones en la finca de la familia Stem en Atherton, California, donde Rivera pinta un pequeño fresco en el comedor de sus anfitriones, surge entre abril y junio de 1931 el mural *La elaboración de un fresco* en *The California School of Fine Arts*, actualmente *San Francisco Art Institute*.

Inmediatamente después de acabar los trabajos, Rivera se ve obligado a regresar a México para acceder al ruego de presidente de acabar el mural del Palacio Nacional, que había quedado inconcluso. Poco después recibe una invitación para una magna exposición en el *Museum of Modern Art de Nueva York*. Se trata de la segunda retrospectiva de un solo artista (la primera dedicada a Henri Matisse) que organiza el museo, fundado en 1929. Hasta 1986, centenario del nacimiento de Rivera, no tendrá lugar en Estados Unidos otra exposición de semejantes proporciones. Tras pintar la pared principal de la escalera, vuelven a interrumpirse los trabajos en el Palacio Nacional: Rivera, acompañado por Frida Kahlo y la renombrada tratante de arte Frances Flynn Paine, se embarca en el vapor "Morro Castle" rumbo a Nueva York. Como miembro de la influyente "Mexican Arts Association", financiada por Rockefeller, Paine había propuesto al artista hacer una 'retrospectiva'.

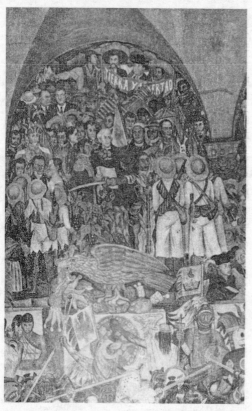

"Tierra y Libertad". Fresco, 1929-35.

La travesía marítima la utiliza Rivera para pasar al lienzo bocetos que llevaba en un cuaderno, sobre todo variaciones sobre detalles de sus frescos, con el fin de presentarlos en la exposición. En el tiempo que media entre su llegada a Nueva York, en noviembre de 1931, y la apertura de la retrospectiva, un mes más tarde, Rivera trabaja febrilmente en ocho frescos transportables, de los cuales cinco son repeticiones de escenas de sus murales en México, mientras los otros tres expresan sus primeras impresiones de una Nueva York en plena época de depresión económica. Cuando se inaugura la retrospectiva el 23

de diciembre, se han logrado juntar 150 obras del artista. La crítica de la prensa, en su mayoría positiva, hace que visiten el museo 57,000 personas, cifra considerable para aquella época.

A través de Helen Wills Moody, popular campeona mundial de tenis y pintora aficionada, a quien Rivera había retratado en San Francisco como figura femenina central de la *Alegoría de California*, Rivera conoce a los directivos del *Detroit Institute of Arts*, Dr. Edgar P. Richardson y Dr. William R. Valentiner. Ambos directores le invitan a exponer dibujos y cuadros en febrero/marzo de 1931 en Detroit, y proponen a la *Arts Comission of the City of Detroit* que encargue a Rivera un mural para el Garden Court del museo. "El pintor", decía Richardson entusiasmado, ha desarrollado "un poderoso estilo de pintura narrativa, que le convierte en el único artista vivo capaz de representar de forma adecuada el mundo en que nos movemos.

Es interesante constatar que mientras la mayoría de nuestra pintura actual es abstracta e introspectiva, haya surgido un hombre como Diego Rivera, con una arte narrativo poderoso y dramático, que sabe narrar incomparablemente bien cualquier tema. Es un gran pintor, y sus temas exigen grandeza.

Gracias al apoyo de Edsel B. Ford, presidente de la comisión municipal de arte, Rivera puede comenzar al término de la exposición en Nueva York, a comienzos de 1932, a preparar el mural en el *Detroit Institut of Arts*. Para ello se aloja con Frida Kahlo en un hotel situado enfrente del museo. Edsel B. Ford, hijo de Henry Ford y primer presidente de la *Ford Motor Company* en Detroit, pone a disposición 10,000 dólares para la realización de los frescos. El plan del instituto de pintar solamente dos superficies del patio interior, para garantizar a Rivera un honorario de 100 dólares por metro cuadrado pintado, es rechazado por

el pintor nada más visitar el lugar. Está tan entusiasmado por la amplitud de las superficies, que decide de repente incluir las cuatro paredes en su diseño sin exigir más honorarios. Así puede, manteniendo la directrices temáticas del comité de arte, convertir un sueño en realidad: la representación de una epopeya de la industria y de las máquinas.

El cielo de frescos con el título *Detroit Industry* se considera hoy día en los Estados Unidos una de las obras más monumentales y destacadas del siglo. Los frescos son la síntesis de las impresiones reunidas por el pintor en sus estudios de las instalaciones industriales de la familia Ford, sobre todo cuando visitó el complejo Rouge-River de la factoría. Unos meses antes, había salido de la cadena de montaje el primero y flamante Ford V-8, cuya producción inmortaliza Rivera en los murales. Allí tiene ocasión de conocer también la rutina del trabajo en la fábrica y los primeros problemas causados por la política antisindicalista de la época, así como la miserable situación de las clases media y baja, originada por la recesión económica mundial. Pero antes de que se monten los andamios en el patio del museo, el pintor diseña la composición de los murales, cuyos bocetos son aprobados por el comité de cultura. "He tenido aquí un difícil trabajo preparatorio", escribe Rivera en este tiempo a su amigo Bertram D. Wolfe, "consistente sobre todo en la observación. Serán 27 frescos, formando en conjunto una unidad plástica y temática. Espero que sea la más perfecta de mis obras; por el material industrial de este lugar siento el mismo entusiasmo que sentí hace 10 años por el material campesino, cuando regresé a México".

El cielo desarrollado en la cuatro paredes del patio contiene una iconografía de los cuatro puntos cardinales, y donde las paredes delimitan el cosmos, el espacio se prolonga en la pintura mural. Después de la capilla de

Chapingo, es ésta la única oportunidad que tiene el pintor de elaborar un concepto de fresco que en su perfección podría compararse con los espacios renacentistas como la *Capella della Arena* o la *Capilla Sixtina*, si no fuera porque todos los demás murales de Rivera se encuentran en paredes aisladas o entreveradas. El artista inicia su trabajo en julio de 1932 pintando la pared Este, que está enfrente de la entrada principal. Aquí describe los orígenes de la vida humana y de la técnica. El lactante representado en el mural se tiene con frecuencia por el hijo que Frida Kahlo, embarazada durante su estancia en Detroit, perdió a causa de un aborto, un hijo inmortalizado por su padre como símbolo del ciclo vital de la Naturaleza.

En la pared Oeste, por la que se pasa al patio interior, se muestran las nuevas tecnologías aéreas y marítimas. Con el avión como el más destacado logro técnico de este tiempo, representa el triunfo del hombre sobre la Naturaleza. Pero con una doble vertiente: mientras la construcción de un avión de pasajeros en el departamento de aeronáutica de la Ford simboliza la utilización pacífica de la técnica, su intervención en la guerra es un abuso de la técnica. El tema de la dualidad conduce a Rivera no sólo a la parte central de esta pared, donde se simboliza la coexistencia de naturaleza y técnica, vida y muerte, que el pintor utiliza como hilo conductor en todo el ciclo.

En las paredes Sur y Norte hay entronizadas dos figuras andróginas que vigilan los logros técnicos, la farmacia, la medicina y las ciencias naturales, y también los abusos de la industria de Detroit. Representan las cuatro razas que aparecen en el mundo laboral norteamericano y tienen en sus manos los tesoros de la tierra como carbón, hierro, cal y arena, los cuatro elementos básicos para la fabricación del acero y, por consiguiente, de los automóviles. En cada uno de los segmentos principales de las paredes Sur y Norte, Rivera reproduce las diferentes

etapas de producción del famoso modelo Ford V-8: fabricación de motores, montaje de la carrocería. Para las figuras de los trabajadores en primer plano de la pared Norte utiliza retratos de sus asistentes y de operarios de la factoría Ford.

En este ciclo, Rivera vuelve a echar mano de diversos precedentes artísticos. La condensación del espacio, la representación de hechos simultáneos, la descomposición de formas determinadas en claros elementos geométricos son sin duda elementos extraídos del cubismo. Para las enormes máquinas le sirvieron de modelos las imponentes esculturas del arte prehispánico.

La composición general de la imagen y la división de la pared en segmento principal y secundario, la inclusión de retratos de los fundadores y la representación de la vacunación de un niño, motivo de orientación cristiana, nos remiten a la pintura italiana de los siglos XV y XVI; el friso de grisalla monocromo, de relieve simulado, bajo los dos paneles principales, recuerda a las esculturas en los tímpanos de iglesias medievales. De forma general, Rivera crea una estética de la Era del acero.

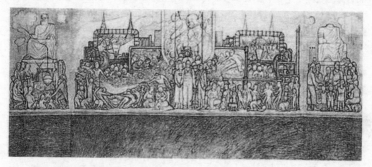

"El hombre en la encrucijada".
Lápiz en papel, 1932.

Todavía ocupado en la realización del proyecto de la Detroit Industry, se le encarga a Rivera la confección de un mural para el corredor principal del RCA (Radio Corporation of America) Building en Nueva York, edificio todavía en construcción. A lo largo del año 1933, y después de concluir el ciclo de Detroit, pinta en el edificio de la RCA, conocido como Rockefeller Center, *El hombre en la encrucijada*, mirando esperanzado a un futuro mejor. El tema había sido dado por la comisión que hizo la adjudicación. Como representantes de los peticionarios, entablan contacto con el artista Nelson y su hermano John D. Rockefeller Jr. Si bien los murales del mexicano siempre fueron discutidos en Estados Unidos, la posición política representada por Rivera en un fresco en Nueva York conduce al fracaso.

En Detroit ya se le había acusado de utilizar elementos blasfemos e incluso pornográficos, y de plasmar con el pincel los ideales comunistas. También se le reprobaba el osar dar entrada en el distinguido mundo de la cultura al rudo mundo de la industria. Con estos precedentes, se temía por la seguridad de los cuadros, no faltando algunas amenazas, hasta que finalmente Edsel B. Ford, en una declaración pública, se pronunció a favor del artista. Incidentes de ese tipo no se dieron en Nueva York, si bien el mural del Rockefeller Center pudo suscitar la polémica, al mostrar Rivera en él los defectos del capitalismo y los aspectos positivos del socialismo.

En abril del mismo año, Abby Aldrich Rockefeller, esposa de John D. Roekefeller Jr., había alabado, en una visita efectuada a la obra todavía sin concluir, la representación pictórica de la manifestación del 1 de mayo en Moscú, y también el cuaderno de bocetos que sirvieron de modelo. En cambio, un retrato de Lenin junto con otros ideólogos comunistas, como representantes de una nueva sociedad, que no estaban en los dibujos preparatorios aprobados por

el comité, produjo inmediatamente acaloradas reacciones de la prensa conservadora, y en contrapartida, numerosas muestras de solidaridad con el artista por parte de las organizaciones progresistas de Nueva York. Rivera no se pliega a los deseos de Rockefeller y se niega a repintar el retrato. A comienzos de mayo se tapa el cuadro inconcluso, se le paga al artista y se le exime de toda obligación. Para él ha terminado penosamente el mecenazgo del mundo capitalista. Desengañado, regresa a México.

En 1934 se destruye totalmente el mural, pero en el mismo año, Rivera tiene oportunidad de realizar una versión casi idéntica del mural neoyorquino en el Palacio de Bellas Artes de la capital federal mexicana, bajo el título *El hombre controlador del universo*. Es el primer fresco de una serie que el Estado mexicano encarga a los más eximios representantes del "renacimiento de la pintura mural mexicana".

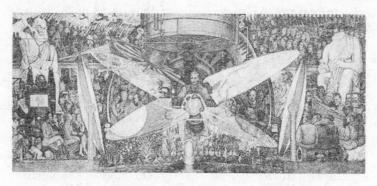

"El hombre controlador del Universo". Fresco, 1934.

Durante su permanencia de cuatro años en los Estados Unidos, Rivera se había convertido en uno de los artistas más conocidos allí, estimado tanto por la izquierda intelectual y la comunidad de artistas, como por los círculos conservadores e industriales. Con la destrucción de su

mural se desvaneció la esperanza de haber encontrado en los Estados Unidos un país en el que cada cual podía expresar sus ideas políticas mediante el arte.

"Cargador de Flores".
Óleo y acuarela sobre masonite, 1935.

"Vendedora de Pinole".
Acuarela sobre tela, 1936.

Palacio Nacional

A su regreso de los Estados Unidos, Diego Rivera y Frida Kahlo se instalan en la nueva vivienda-estudio que en 1931 habían encargado a un arquitecto y pintor amigo, Juan O'Gorman. El edificio, compuesto de dos cubos al estilo de la Bauhaus, se encontraba en aquella época fuera de la capital, al sur de Ciudad de México, en el barrio de San Angel Inn. Actualmente es el Museo Estudio Rivera. Frida Kahlo habita el cubo azul, más pequeño, comunicado con el grande, de color rosa, por una pasarela metálica. En la planta superior de este cubo, Rivera instala un amplio y luminoso estudio, que le ofrecerá las mejores condiciones para trabajar con el caballete. Pero tanto a nivel artístico como político, el pintor se halla en una difícil situación. Había sido denostado por la Unión Soviética, cuyos objetivos políticos habían sido durante largos años el tema de sus murales, por no querer doblegarse al ideal del "realismo socialista". Por su parte, el Partido Comunista Mexicano, orientado al stalinismo de Moscú, había tachado de contrarrevolucionario y expulsado de sus filas al pintor, refractario a cualquier tipo de dogmatismo. Por último, las experiencias en los Estados Unidos, la tierra de la industria moderna, habían sido frustrantes, y la destrucción del mural del Rockefeller Center le había producido una profunda amargura.

En noviembre de 1934, Rivera reanuda el proyecto de la escalera principal en el Palacio Nacional, para darle feliz término justamente un año después. Para las tres paredes en forma de U, cuya pintura había sido encargada ya en 1929 por el presidente interino Emilio Portes Gil, el pintor diseñó la *Epopeya del pueblo mexicano*, un tríptico de tres paneles emparentados temáticamente, en los que traza, en episodios paradigmáticos dispuestos por orden cronológico, un retrato alegórico de la historia mexicana. Comenzando en 1929 con la pared norte, muestra *México prehispánico-El antiguo mundo indígena* como época paradisíaca. En la pared principal pinta, entre 1929 y 1931, la *Historia de México: de la Conquista a 1930*. El mural muestra la crueldad de la Conquista y cristianización española, la dictadura de la oligarquía mexicana y la enfática Revolución. En México de hoy y de mañana, hace referencia a un futuro basado en el ideal marxista.

No habría podido encontrar un lugar más ideal para semejante temática que la sede del poder ejecutivo del Estado mexicano, erigido por los españoles en el lugar en que se encontraba el palacio de Moctezuma, destruido en la Conquista. Utilizado por Hernán Cortés como cuartel general, el palacio fue primero residencia de los virreyes y después de todos los presidentes mexicanos. El palacio ocupa toda la parte Este del Zócalo, en cuya cara Norte se encuentra la catedral colonial, edificada sobre los muros del primer templo azteca. La visión del pasado que tiene Rivera se basa en el materialismo histórico-dialéctico, más próximo al idealismo de Hegel que al marxismo. En ninguna otra obra manifiesta el autor tal claramente su forma de entender la historia como en este ciclo monumental.

La serie de frescos en el claustro del piso superior del edificio, titulada *México prehispánico y colonial*, no la realizaría Rivera hasta bastantes años después, entre 1942 y 1951. El tema es en esta ocasión las culturas prehispánicas,

para cuya preparación estudia nuevamente la historia mexicana en los códices precoloniales.

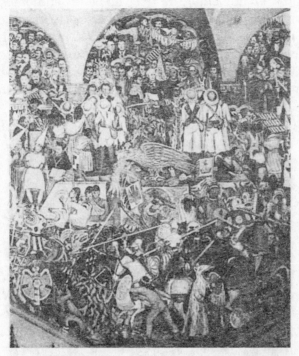

"De la Conquista". Detalle del arco central, 1929-35.

En esta obra concurren tres formas narrativas distintas, que permiten seguir la evolución artística del pintor. Mientras en la pared principal de la escalera y en la pared Norte la concepción de la realidad y el diseño de la nación ideal tienen un lenguaje unitario, en la pared Sur introduce un lenguaje polémico, relacionado con la radicalización política del artista después de sus experiencias en Estados Unidos. Por el contrario, el estilo empleado en la tercera fase, en el piso superior, es más narrativo, presentando las

sociedades precoloniales como idealización de la forma de vida de sus antepasados.

Como al concluir los murales de la escalera del Palacio Nacional, en noviembre de 1935, no tiene pendientes más murales, aparte de un pequeño proyecto, Rivera se dedica a la pintura en lienzos. Entre 1935 y 1940 pinta con técnicas diversas escenas cotidianas del pueblo mexicano, como *Vendedora de pinole*, cuadro con el que crea al mismo tiempo un arquetipo mexicano. Estos lienzos recuerdan sus obras de los años veinte.

"Flores de Colores". Óleo sobre tela, 1935.

En 1926, Rivera había iniciado un nuevo género: el retrato de niños y madres, indios en su mayoría, que le permitían expresar la simpatía que sin lugar a dudas sentía por estos modelos. *Retrato de Modesta e Inesita* es uno de esos ejemplos en los que el pintor sabe transmitir la sensación de intimidad y cariño entre las personas que posan

para él. Los niños indios, principal atractivo para los compradores norteamericanos, son un tema recurrente en todas las fases de la obra de Rivera. Especialmente en la segunda mitad de los años treinta surgen numerosos dibujos, acuarelas y óleos con ese tema. La realización técnica de esas obras, en su mayoría pequeñas y por tanto fáciles de transportar, deja bastante que desear. Pero debe considerarse que fueron realizadas prácticamente en serie y vendidas casi siempre a turistas. Con el dinero obtenido, Rivera alimentaba su pasión por los objetos precoloniales.

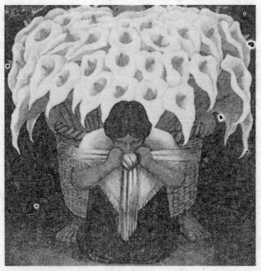

"Cargadora con Alcatraces".
Óleo sobre tela, 1936.

En 1939, el pintor recibe un encargo extraño. Sigmund Firestone, ingeniero y coleccionista norteamericano que había conocido al matrimonio Rivera en un viaje a México, encarga a ambos cónyuges, Diego y Frida un autorretrato de cada uno de ellos (y no un retrato de su propia familia,

como podría suponerse). El resultado son dos cuadros gemelos de idéntico formato, parecido cromatismo y prácticamente de la misma composición, con un fondo sencillo de tonos amarillentos. Ambas obras llevan un trozo de papel pintado, elemento tradicional en el retrato mexicano del siglo XIX que Frida gusta emplear, con la dedicatoria al amigo. Por esas mismas fechas, la actriz norteamericana Irene Rich pide a Rivera un autorretrato, que el pintor realiza en dos perspectivas distintas, pero con la misma pose e indumentaria. Diríase de una fotografía obtenida simultáneamente desde dos lugares distintos, o de dos fotografías del mismo objeto en un intervalo de tiempo.

Durante las distintas fases de su derrotero artístico, Rivera pintó numerosos autorretratos con las más variadas técnicas. Sólo en raras ocasiones se mostró de cuerpo entero, casi siempre aparece solamente la cabeza y los hombros. El interés del pintor se centra en el rostro, que, para reforzar su presencia, coloca sobre un fondo neutro. En ninguno de esos retratos hay pretensiones idealizadoras, como puede observarse en los retratos de otras personas; más bien destacan por su tratamiento extremadamente realista.

Rivera sabía que su apariencia, sobre todo en edad avanzada, no encajaba precisamente en su ideal de belleza. En *El diente del tiempo*, detrás de su cabeza encanecida y del rostro surcado de arrugas, pasa revista a las distintas fases de su vida. En el mismo año, Frida Kahlo, en su "Retrato de Diego" lo compara cariñosamente con una rana, y el propio artista se retrata muchas veces con ojos saltones, como una rana o un sapo, en pequeñas caricaturas. En su autorretrato como jovenzuelo en el mural del Hotel del Prado, muestra un sapo en el bolsillo de la chaqueta y en pequeños billetes y cartas firma a veces con "el sapo-rana".

Cuando Rivera mantiene relaciones con la hermana menor de Frida Kahlo, en 1935, ésta se muda a otra vivienda

y considera la posibilidad de divorciarse. Pero los intereses políticos comunes vuelven a unir al matrimonio. Las desavenencias del pintor con los comunistas mexicanos prosiguen después de su regreso de los Estados Unidos, y le acusan una vez más de representar la posición conservadora del gobierno.

"Autorretrato". Óleo sobre tela.

Rivera tiene repetidos encontronazos con David Alfaro Siqueiros, que sigue defendiendo a ultranza la línea stalinista. El conflicto alcanza tintes dramáticos cuando en un mitin político ambos artistas, armados con pistolas, se enzarzan en una acalorada discusión. Para replicar a la acusación de oportunista que le hace Siqueiros, Rivera menciona por primera vez en público los motivos que le han llevado a romper con el Partido Comunista y a pasarse

a la oposición troskista. Ya en 1933, durante su estancia en Nueva York, Rivera había contactado con la "Liga Comunista de América", órgano troskista de los Estados Unidos, pintando algunos frescos para ese organismo y también para el "Partido de la oposición comunista" en la "New Workers School", dirigida por su amigo Bertram D. Wolfe. El artista simpatiza desde entonces con los troskistas, lucha por sus objetivos políticos y en 1936, se convierte en miembro de la Liga Internacional Troskista.

Es en esta época cuando el matrimonio Rivera-Kahlo pide al presidente Lázaro Cárdenas que conceda asilo político a León Trotski. Elegido presidente en 1934, Cárdenas había iniciado una liberalización política. Con la reforma del suelo, decretada durante su mandato, tuvo lugar por primera vez un reparto de tierras en el sentido que propugnaba Emiliano Zapata. Se expropiaron las empresas concesionarias del petróleo mexicano y se nacionalizó la industria del petróleo. Se abrieron las fronteras para los exiliados españoles en la Guerra Civil y el presidente accede a conceder asilo político a León Trotski, siempre que el ruso no ejerza actividades políticas en México.

En enero de 1937, León Trotski y su mujer Natalia Sedova son recibidos en la "casa azul" de la familia Kahlo, en Coyoacán, donde permanecerán dos años. El matrimonio Trotski busca en abril de 1939 un nuevo domicilio, ya que Rivera rompe con Troski por diferencias políticas y éste declara que no siente "solidaridad moral" alguna con el artista y con sus ideas anarquistas. Pero antes de eso, Rivera y Trotski no sólo participarán juntos en numerosos actos, sino que Rivera firmará, junto con André Breton, el "Manifiesto: por un arte revolucionario", redactado por Trotski. André Breton, uno de los miembros más destacados del movimiento surrealista y simpatizante de la liga troskista, llegó a México con su esposa Jacqueline Lamba en Abril de 1938 y se alojó en casa de Rivera, donde conoció

a Trotski. Los tres matrimonios, Lamba-Breton, Sedova-Trotski y Kahlo-Rivera, entablan amistad y hacen juntos numerosos viajes por las provincias mexicanas. El contacto de Rivera con Breton puede ser el origen de dos cuadros de carácter marcadamente surrealista, *Árbol con guante y cuchillo y Las manos del Dr. Moore*, 1940, que se expondrán en la "Exposición de surrealismo internacional" organizada por Breton y otros artistas y escritores surrealistas en la Galería de Arte Mexicano de Inés Amor, en México.

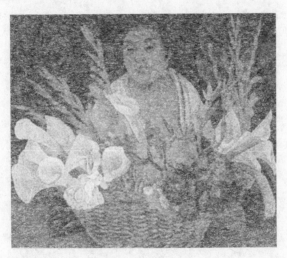

"Vendedora Gorda".
Óleo sobre tela, 1936.

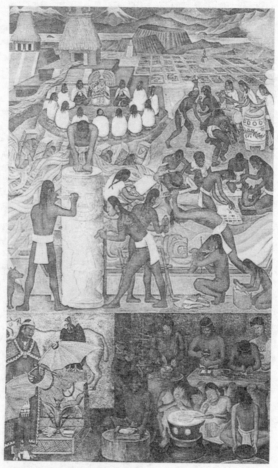

"Unidad Panamericana". Fresco 1, 1940.

San Francisco

El mismo año, y tras una larga pausa, Rivera recibe una oferta para un proyecto mural, proveniente una vez más de los Estados Unidos. Cuando la stalinista URSS pacta con la Alemania fascista, Rivera cambia de actitud frente a los Estados Unidos y acepta una invitación para viajar a California. Su posición antifascista le mueve a promover la solidaridad de todos los países americanos contra el fascismo, como lo demuestra la temática de su nuevo proyecto en San Francisco. El mural, compuesto de diez paneles, recibe el título de *Unidad panamericana*, y muestra escenas de la historia mexicana y norteamericana, poniendo el acento en la evolución artística de ambos países. Con la bahía de San Francisco al fondo, se verifica la fusión de ambas culturas en el centro del políptico. A un lado, la diosa azteca Coatlicue, símbolo del dualismo, en figura antropomorfa, tomada de la monumental escultura mexicana; al otro, un artefacto mecánico, con apariencia de robot.

Mientras trabaja en este fresco, Rivera contrae matrimonio por segunda vez con Frida Kahlo, a la que retrata en el panel central del mural. Y planta detrás de ella —junto con su asistente norteamericana Paulette Goddard, con la que se dice mantuvo relaciones— el árbol de la vida y del amor, símbolo de la unión de las dos

culturas del continente norteamericano. Después de una larga ausencia en el extranjero y de sus primeros éxitos internacionales, Frida Kahlo se había divorciado de Rivera en el otoño de 1939, alojándose en casa de sus padres, en Coyoacán. Pero tanto ella como él sufren con la separación. Aprovechando un viaje a San Francisco para que un amigo médico le alivie los dolores de columna, Frida acepta la propuesta de Rivera, que también se encuentra allí, y ambos contraen matrimonio por segunda vez el 8 de diciembre de 1940. Poco después, la pintora regresa a México. En febrero de 1941, Rivera concluye su encargo en Estados Unidos y se va a vivir con ella a la "casa azul" de Coyoacán. La casa de San Angel Inn la utiliza como estudio y lugar de retiro.

En 1942, Rivera acomete un proyecto que lo ocupará hasta el fin de sus días. Ya en los años veinte se había aficionado a coleccionar objetos de arte popular y hallazgos arqueológicos precoloniales, en los que invertía casi todo lo que ganaba. En su entusiasmo por las antiguas culturas de su patria, Rivera tuvo la idea de construir un edificio monumental, a imitación de las pirámides aztecas de Tenochtitlán. Diseñado originariamente como vivienda y estudio en el Campo del Pedregal, entonces fuera de la ciudad, el Anahuacalli o "casa de Anáhuac" pasará a ser una sala de exposiciones para su colección, que contaba ya con 60,000 objetos.

En estos años, aumenta incesantemente la fama y el reconocimiento del pintor, y ya nadie discute su privilegiada posición como el más insigne artista de México. Cuando en 1943 se funda el Colegio Nacional, una asociación nacional de destacados científicos, escritores, artistas, músicos e intelectuales mexicanos, el presidente Ávila Camacho nombra a Rivera y a Orozco representantes de las Artes Plásticas, entre los quince primeros afiliados. Por su parte, la Academia de arte La Esmeralda, fundada el

año anterior, lo nombra profesor. Para acometer la reforma de estudios, la academia contrata a 22 artistas como personal docente, entre ellos a Rivera y a su mujer Frida Kahlo. Después de su corta actividad como director de la Academia de arte de San Carlos, en 1929/1930, es ésta la primera actividad académica del pintor. Las convicciones mexicanistas del personal docente hacen que las clases en esta academia de arte difieran notablemente de las demás. Rivera puede al fin llevar a la práctica su idea de formar a un artista. En vez de poner a los alumnos a hacer modelos de yeso en el estudio, o a copiar obras según modelos europeos, el profesor los manda a que recorran las calles y el campo, para inspirarse directamente en la realidad mexicana. Además de la formación artística, se imparten también las otras asignaturas académicas, de modo que, al salir de la academia, los alumnos tienen su correspondiente título de grado elemental.

"Las Ilusiones".
Óleo sobre tela, 1944.

Al igual que el resto de los profesores, Rivera realiza paseos y excursiones con sus alumnos, bien en la ciudad o en las provincias, cosa que testimonian los numerosos dibujos y acuarelas, sobre todo en los años 1943 y 1944, así como una serie de paisajes. En el mismo año surge otra serie de acuarelas y dibujos a la tinta sobre la *Erupción del volcán Paricutín*, en el estado de Michoacán, o el óleo *Día de muertos*.

En 1947, después de convalecer de una pulmonía, el artista comienza un nuevo mural de gran formato, *Sueño de una tarde dominical en el parque de la Alameda Central*, en el vestíbulo del Hotel Central, noble establecimiento hotelero construido en la cara Sur del Parque de la Alameda, en el centro de la capital federal. Esta representación sucinta de la historia de México, sobre el fondo de la Alameda Central, lugar de ocio predilecto de los habitantes de la gran urbe, es el último mural de temática histórica que pinta Rivera, y sin duda alguna la más autobiográfica. A lo largo de 15 metros de pintura al fresco, el artista lleva al observador a un paseo dominical por el parque, en el que éste se tropieza con ilustres protagonistas de la historia mexicana, ordenados por orden cronológico.

En la parte central, la "Calavera Catrina" lleva al niño Diego cogido de la mano. La "Calavera Catrina" era una parodia de la vanidad creada por el popular grabador José Guadalupe Posada, quien también aparece en el mural ofreciéndole el brazo a la dama Catrina. Según el propio pintor, que admiraba profundamente a Posada, éste había sido uno de sus primeros maestros, si bien no se sabe con exactitud si Rivera había pasado largas horas con Orozco y Siqueiros en el estudio del grabador (que en su frenesí editor tiraba además corridos, octavillas y revistas), como se ha dicho con frecuencia, o si lo descubrió después de regresar de Europa. En cualquier caso es indudable que la irónica forma de relatar del popular artista influyó en la pintura mural de Rivera. La "Calavera Catrina", símbolo

de la burguesía urbana a principios de siglo, debe entender-
se aquí también como una alusión a la diosa azteca de la
tierra, Coatlicue, que se representa frecuentemente con una
calavera. Sus atributos son además la serpiente de plumas
enroscada al cuello, símbolo de su hijo Quetzalcoatl, y la
hebilla de su cinto con el signo "Ollin" del calendario az-
teca, que simboliza el movimiento perpetuo. Con la diosa
madre, aquí también madre o tutora de Rivera, se repre-
senta el origen de la vida y del espíritu mexicanos, así como
el principio dual de la mitología prehispánica, que encuen-
tra su equivalencia en el símbolo Yin-Yang de la filosofía
china, símbolo que en el mural lo sostiene en una mano
Frida Kahlo. La otra mano de la pintora se posa maternal-
mente sobre el hombro del joven Diego, que hace su paseo
por el mundo y la vida bajo la protección de ella. Ese as-
pecto madre-hijo en la relación de ambos cónyuges es
mencionado por Frida en su artículo "Retrato de Diego",
que publica en 1949, con ocasión de un homenaje al artista.

Después de importantes exposiciones en 1947 de los
dos muralistas José Clemente Orozco y David Alfaro
Siqueiros, con quienes Rivera formaba la Comisión de Pin-
tura Mural del Instituto Nacional de Bellas Artes, se
organiza en 1949 una magna retrospectiva para celebrar
los 50 años de creación artística de Rivera, en la que se
exponen más de mil obras suyas. La inaugura el presiden-
te Miguel Alemán en el Palacio de Bellas Artes.

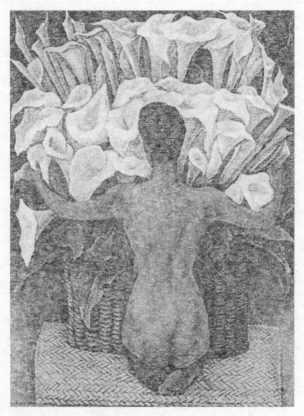

"Desnudo con alcatraces".
Óleo sobre masonite, 1944.

El último viaje

Cuando en 1950 Frida Kahlo, después de varias operaciones de columna, tiene que pasar nueve meses en el hospital, Rivera, que se encuentra en plena efervescencia creativa, toma una habitación en el hospital y pasa allí casi todas las noches. Además de continuar los frescos en el Palacio Nacional, ilustra con David Alfaro Siqueiros la edición limitada del "Canto general" de Pablo Neruda y confecciona la cubierta del gran poema épico del escritor chileno.

A comienzos del año 1951, Rivera recibe un nuevo encargo para una pintura mural. Se trata de pintar un depósito en el parque de Chapultepec, que capta el agua del río Lerma para el aprovisionamiento de agua de la capital federal. La novedosa construcción de este sistema para traer agua deberá cumplir no solamente requerimientos técnicos y prácticos, sino también estéticos. El pintor se encuentra ante un gran desafío. El mural *El agua, origen de la vida* se encontrará en su mayor parte sumergido en el agua, por lo que el artista utiliza una técnica experimental consistente en combinar poliestireno con una solución de caucho. El tema es un homenaje al agua como origen de la vida. En las fuentes próximas a la nave de bombeo, Rivera elabora un relieve dedicado al Dios de la lluvia, Tláloc, aplicando una técnica prehispánica del mosaico , con piedras de diversos colores.

Después de haber trabajado con piedra natural en 1944 en Anahuacalli y ahora en el parque de Chapultepec, Rivera utiliza la misma técnica en un proyecto de grandes dimensiones elaborado en 1951/1952, proyecto que sólo se realizó parcialmente. Se le había encargado también a Rivera la decoración del muro exterior del nuevo estadio de la Universidad de México (UNAM), trabajo para el que realizó numerosos bocetos sobre la evolución del deporte en México, desde la época prehispánica hasta la actual, y que el pintor plasmó en diversos motivos deportivos. Pero sólo logró realizar el mosaico en relieve del frente central, por haberse suspendido el financiamiento del proyecto después de la realización de esta parte.

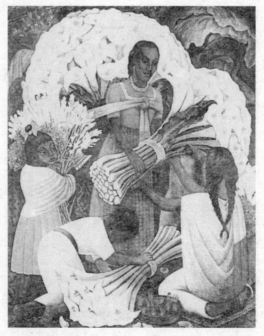

"Vendedora de Flores".
Óleo sobre tela, 1949.

Durante el gobierno del presidente Miguel Alemán (1946-1950), se observa una clara orientación de México hacia el capitalismo occidental, que cuestiona la línea mexicana tradicional y manifiesta una tendencia al modernismo en la cultura, la economía y la política. Pese a ello, Rivera sigue abogando por el mexicanismo, en murales como *Historia del teatro en México* en la fachada del Teatro de los Insurgentes, y quiere que sus murales simbolicen los ideales de la Revolución mexicana. Incluso cuando en 1950 se le nombra representante de México en la Bienal de Venecia, junto a Siqueiros, Rufino Tamayo y Orozco, y recibe el Premio Nacional de Artes Plásticas, máxima condecoración otorgada anualmente por el Estado al más relevante artista de México, Rivera se mantiene firme y no ceja en su oposición a la política del gobierno.

En 1946 había pedido ser readmitido en el Partido Comunista. La solicitud fue denegada, lo mismo que ocurriría más tarde, cuando la hizo junto con Frida Kahlo. Ésta fue admitida como miembro del partido en 1949, mientras que Rivera fue rechazado una vez más en 1952. A comienzos de Julio de 1954, Diego Rivera y Frida Kahlo toman parte en una manifestación de solidaridad con el gobierno de Jacobo Arbenz en Guatemala. La protesta contra la intervención de la CIA norteamericana en el país vecino fue la última aparición pública de la esposa del artista, que falleció el día 13 de julio a la edad de 47 años. En el velatorio de la difunta, celebrado en el Palacio de Bellas Artes, sus correligionarios políticos cubren el ataúd con la bandera comunista, con el consentimiento de Rivera. Impresionados por esta actitud, los comunistas reconsideran la petición de ingreso del artista en el Partido. Su primer trabajo después de la readmisión es un cuadro de gran formato, *Gloriosa victoria*, en el que se anuncia ostentosamente la caída del presidente guatemalteco Jacobo Arberiz. El cuadro de tintes propagandísticos se envía

a una exposición itinerante por los países del bloque soviético y desaparece finalmente en Polonia.

En el mismo año pinta el cuadro *Estudio del pintor*, que muestra a un modelo repantigado en una hamaca, en el estudio del pintor, rodeado de tétricas figuras de Judas. El título parece hacer hincapié en la importancia que en aquellos años tenía el estudio del pintor, cuya edad avanzada y delicada salud le impiden pintar grandes frescos al aire libre. En sus últimos años, los cuadros de formato normal acapararán casi la totalidad de su trabajo. Aumenta sobre todo el número de retratos, que desde finales de los años cuarenta efectúa sólo por encargo. El hecho de que un pintor adscrito al marxismo tenga partidarios entre la alta sociedad, es una de las facetas más controvertidas y sorprendentes en la vida de Diego Rivera. No son solamente coleccionistas norteamericanos quienes desde los años veinte adquieren sus retratos de niños mexicanos. Los compatriotas acaudalados también le encargan retratos de sus esposas e hijos. Estos cuadros muestran a un Rivera "que pinta cuadros burgueses para la burguesía", proporcionándonos una especie de "radiografía del nacimiento de una clase social" que "se enriqueció con el advenimiento de la industrialización, una clase que utilizaba lo mexicano como objeto decorativo, como nota de color exclusiva en las estrellas del cine, esposas de los políticos y algunos intelectuales". Como ejemplos relevantes hay que citar el *Retrato de la Sra. Doña Elena Flores de Carrillo*, esposa del rector de la Universidad, y de su hija *Elenita Carrillo Flores*, 1952.

El género del retrato está representado en todas las fases creativas de Rivera. Además de retratar a numerosos personajes en sus murales, con fines sobre todo políticos, el pintor había comenzado muy pronto, desde su permanencia en Europa, a retratar a personas cercanas a él, amigos y conocidos. En dichos retratos, Rivera intenta

reflejar las características esenciales de los retratados, dando acentos expresionistas a determinadas partes corporales, como ocurre en el extraordinario *Retrato de Lupe Marín*, 1938, en el que representa a su ex-mujer ante un espejo, motivo recurrente en este grupo de obras de Rivera. El pintor parece remitirse a diversos maestros que le precedieron: a El Greco, con las proporciones exageradamente alargadas y la pose del modelo; a Velázquez, Ingres y Manet, con el retrato ante el espejo citado más arriba; incluso a Cézanne, con una composición de estructura compleja, cruzando y superponiendo planos y ejes.

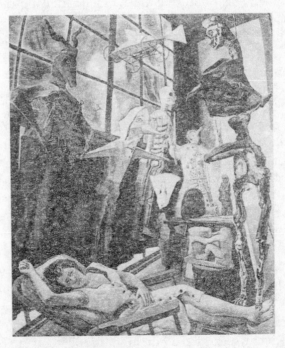

"El estudio del Pintor".
Óleo sobre tela, 1954.

Después de haber inmortalizado tanto a Lupe Marín como a sus hijas Guadalupe y Ruth en el gigantesco cuadro histórico del Hotel del Prado, Rivera pinta en 1949 un retrato de cuerpo entero, el *Retrato de Ruth*, al estilo de las figuras de la antigüedad clásica, con sandalias y túnica blanca, ante un espejo que reproduce la figura de perfil: perfil de notorios rasgos mayas, como se encuentran en las esculturas y relieves prehispánicos. La representación de carácter mitológico ofrece un marcado contraste con la mayoría de los retratos de mujeres, a las que, como en el *Retrato de Cuca Bustamente*, 1946, Rivera pinta con policromados trajes populares mexicanos, o al menos con exóticas flores y frutos, creando un ambiente mexicano. De esa forma establece un paralelismo entre los atributos y las mujeres retratadas: Natasha Gelman, esposa de un conocido y adinerado productor cinematográfico, aparece en una pose y con una vestimenta en relación a la elegante forma de los alcatraces en segundo término, que simbolizan la personalidad de la distinguida dama. La figura de Machila Armida, una buena amiga de Frida Kahlo y también de Rivera, con quien parece haber tenido algo más que una buena amistad, está representada en el retrato *Macuilyochitl* como la flor marchita, en un "Homenaje de amor", según reza la inscripción en la parte superior izquierda del retrato, rodeada de frutos y flores exóticas. La propia retratada forma parte de esa magnificencia, ya que el color verde de su vestido, el chal rojo y su piel sonrosada, que recuerda las pinturas de Renoir, coinciden con los de las flores y frutos. En estas obras, Rivera no narra historias, como es su costumbre, sino que se presenta ante todo como un pintor sensual, pletórico de fantasía y sentimiento en sus representaciones.

Poco después de serle diagnosticado un carcinoma, Diego Rivera se casa el 29 de julio de 1955 con la editora Emma Hurtado, a quien había cedido ya en 1946 los

derechos de exposición y venta de todas las pinturas y dibujos en la galería que ella había abierto para este fin, y que llevaba el nombre del pintor. Quedaban excluidos del acuerdo los cuadros pintados por encargo. Aquel mismo año, Rivera viaja con su flamante esposa a la URSS, donde, convencido de los grandes adelantos médicos de la sociedad soviética, se somete a una operación quirúrgica y a un tratamiento de cobalto, esperando curar el cáncer que padece. En el camino de vuelta a México pasa por Checoslovaquia, Polonia y Alemania del Este. En Berlín le nombran miembro corresponsal de la Academia de Artes.

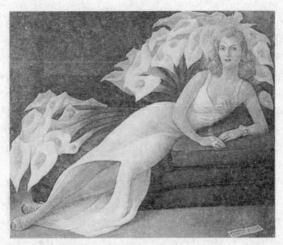

"Retrato de Natasha Gellman".
Óleo sobre tela, 1943.

Algunos dibujos realizados durante el viaje son más tarde cuadros de gran formato, como *El hielo del Danubio en Bratislava* (1956). Parece poco probable que *Desfile del 11 de Mayo en Moscú* fuera el título para otro óleo de esta época. Rivera llegó a México a principios de abril, de forma que no pudo estar presente en la festividad del 1 de mayo

en Moscú. El cuadro de un desfile para hacer referencia a un movimiento pacifista en estos años de la guerra fría, como parece indicar el enorme globo azul portado por los manifestantes, en el que se lee la palabra "paz" en varios idiomas. En su composición y cromatismo es un cuadro optimista, que revela su buen estado de ánimo después del tratamiento médico en la URSS, y que mantendrá durante todo el año, manifestándose en varios dibujos de palomas de la paz. El artista nota que se aproxima su fin y siente la necesidad de ponerse en paz con el mundo.

De vuelta a México, Dolores Olmedo, una buena amiga de Rivera, pone a su disposición su casa de Acapulco, en la costa del Pacífico, donde el artista puede reponerse durante los meses siguientes. Además de algunos mosaicos decorativos con temas prehispánicos que Rivera compone para la casa de su anfitriona, surgen aquí una serie de crepúsculos al óleo, de pequeño formato y colores poco usuales, que Rivera pinta desde la terraza con vistas a la playa. Estas marinas, verdaderas miniaturas para un pintor de murales, irradian paz y sosiego, que confirman el amor a la vida, a la naturaleza y a su tierra que tenía Rivera, reafirmando una vez más, en las postrimerías de su existencia, su necesidad de armonía y paz.

Tras el regreso a la capital federal, Emma Hurtado expone estas nuevas obras en su galería Diego Rivera. Junto a un homenaje que le hicieron con ocasión de su setenta cumpleaños, fue ésta su última exposición. El día de su cumpleaños, Rivera lo pasa con su familia y sus amigos íntimos. El poeta Efraín Huerta, que lo acompaña ese día en una visita a su ciudad natal, Guanajuato, escribe más tarde: "Diego lloraba, y sus labios tenían un temblor apenas perceptible. Estábamos en Guanajuato, enfrente de la casa en la que había nacido setenta años antes. Desde entonces siento veneración por los hombres que saben llorar. Hace veinte años, lo vi correr toda la calle de Cuba

persiguiendo a un fascista, después de una tormentosa concentración en la plaza de Santo Domingo. 'Digno' Rivera tendría que llamarse, y no Diego. O mejor aún, la M entre su nombre y apellido debería hacer el triángulo perfecto: Digno Mexicano Rivera".

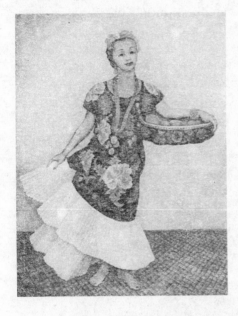

"Retrato de Dolores Olmedo". Óleo sobre tela, 1955.

En 24 de noviembre de 1957, Diego Rivera fallece de un infarto en su estudio de San Angel Inn. Como ocurriera con Frida Kahlo, cientos de mexicanos lo acompañan a su última morada. Sin atender a su última voluntad, es sepultado en la Rotonda de Hombres Ilustres del Panteón civil de Dolores. Su cenizas no se juntarán a las de Frida Kahlo en la "Casa azul", que junto con la colección de "Anahuacalli" había legado al pueblo mexicano un año después de la muerte de Frida. El poeta Carlos Pellicer,

amigo de Rivera desde 1922, hizo suya la tarea de convertir los edificios en museos, con todas sus colecciones.

A lo largo del tiempo, la obra de Rivera se ha considerado inseparablemente vinculada al "realismo socialista". Ciertamente, su punto de vista político y los temas representados en sus murales establecen una relación con ese arte. Pero a fin de cuentas, el estilo, incluso toda la estética de sus murales, basada en el estudio de los frescos del renacimiento italiano, en las proporciones clásicas, en las formas de las esculturas precoloniales, en el espacio cubista y la representación futurista del movimiento, poco tiene que ver con el "realismo socialista".

Sus trabajos no sólo contienen observaciones de fenómenos sociales, sino también complejas narraciones alegóricas e históricas. Por eso la contemplación de la totalidad de su obra revela que Rivera desarrolló su propio y personal estilo partiendo de las técnicas que conocía y dominaba. Su visión del mundo y del papel humanístico que deben desempeñar el arte y el artista en la sociedad, era más bien intuitiva. Creó imágenes universales y esas imágenes siguen impresionando hoy en día.

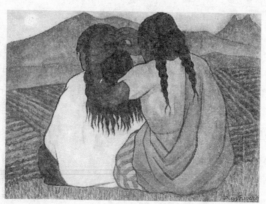

"Mujeres peinándose". Acuarela, 1957.

Los murales en la SEP

Cuando Diego Rivera regresó a México en septiembre de 1921 tenía tras de sí una sólida trayectoria como pintor, una cultura nada común e ideas muy claras sobre la forma de aprovechar las riquísimas enseñanzas ideológicas y visuales que su permanencia en Europa le había deparado.

Poseía los fundamentos bien asimilados de la pintura académica, aprendidos en San Carlos con maestros como José María Velasco, Félix Parra y Santiago Rebull, fundamentos que le permitieron, desde 1906, abocarse a cualquier tipo de representación sin incurrir en fallas de oficio. A esto sumaba su tránsito por el impresionismo y el posimpresionismo y, sobretodo, su activa fase cubista, suficiente de por sí para haberle asegurado un nombre dentro de la historia de la pintura contemporánea.

Conocía a fondo el arte bizantino y había observado a profundidad los murales del *trecento* y del *quauttrocento* italiano, así como los del renacimiento clásico. Más que estudiar estos momentos cúspides en la historia de la pintura, los había hecho suyos a través de constantes auscultaciones que iban acompañadas de la realización de bosquejos y dibujos. Su viaje por Italia hacia fines de 1920 no fue un "adiós a Europa", ni una peregrinación hecha con el objeto de venerar a los grandes creadores del arte. Recorrió Florencia, Venecia, Roma, Asís, Siena, Ravena,

Milán, con un objetivo en la mente: el de codificar un estilo cuya lectura fuese inmediata y cuya eficacia de comunicación lo hiciese accesible a cualquier espectador.

Ni a él ni a Siqueiros les escapó el enorme potencial que tuvieron los conjuntos murales de las ciudades-estado italianas para enseñar y convencer a aquellos espectadores alejados en el tiempo, que pudieron ser analfabetos, pero no-ciegos, a su historia y a su momento. San Vital de Ravena, la Capilla Serovegni decorada por Giotto en Padua, los muros del Claustro Verde de Santa María Novella, que ilustraron los conceptos de Paolo Uccello acerca de la perspectiva, la monumentalidad de las figuras de Piero della Francesca en el convento franciscano de Arezzo, los escorzos de Mantegna en el Palacio de Mantua, fueron para él objeto de análisis tanto más profundos cuanto que en estas obras reencontró, a escala monumental, las soluciones de estructura y el armazón arquitectural que él conocía y manejaba a través de sus incursiones cubistas y cezannianas.

Al mismo tiempo, su plataforma ideológica se encontraba firmemente consolidada. Había visto nacer, desde París, la Revolución Rusa, manejaba la dialéctica marxista, conocía bien la historia de su propio país y, aunque de lejos, había seguido las principales peripecias de la gesta armada con la que se inició la Revolución de 1910, año en el que por cierto había realizado un breve viaje a México. En 1915 pintó un peculiar cuadro cubista cuyos componentes iconográficos son elementos de la revolución agraria. Lo llamó *Paisaje Zapatista*. Esta formidable pintura constituye una innovación dentro de la corriente a que pertenece y un síntoma temprano de los temas que habría de tratar en sus muros. De Zapata, de Villa y de todo lo que aquí sucedía hablaba con ese entusiasmo tan suyo, siempre acorde a su enorme proclividad para teñir la realidad de fantasía, con sus amigos de Montparnasse: Max

Jacob, Illya Eliremburg y Elie Faure y desde luego que también con Amadeo Modigliani, que con todo y su carácter taciturno y su estilo de vida típicamente bohemio, compartía con Diego las ideas de Lenin y de Trotsky, quienes preparaban desde su exilio la Revolución de Octubre.

Fue el ingeniero Alberto J. Pani, por entonces embajador de México en Francia, quien después del viaje a Italia persuadió a Diego de regresar a México, aunque ciertamente su ánimo ya estaba más que preparado para el retorno. Al pisar tierra mexicana, traía su propia mesa puesta y ésta coincidía con el ideario vasconceliano que dio origen al proyectado "banquete" que se había venido gestando desde años atrás. Casi recién llegado acompañó a Vasconcelos en una gira por Yucatán. Regresó de allí con un cúmulo de anotaciones sobre el paisaje, la gente, la vida en las comunidades agrícolas, los levantamientos de peones en las haciendas henequeneras. Además, conoció al líder del sureste, el gobernador yucateco Felipe Carrillo Puerto, que aparece en dos retratos póstumos en los murales de la Secretaría de Educación y en otro más en Palacio Nacional.

Diego abrió su etapa mural, de la que se desprendió hasta poco antes de su muerte, con el esotérico, curioso y formidable mural del Anfiteatro Bolívar en la Escuela Nacional Preparatoria, pintado a la encáustica: *La creación* sorprende por la formidable integración de la pintura a la arquitectura en que está emplazada, rasgo que desde entonces se constituyó en una de sus propuestas estéticas fundamentales como muralista, y por este motivo la autovaloración que hace de sí mismo al autorretratarse como albañil, arquitecto y pintor en el cubo de la escalera de la Secretaría, es del todo válida. Basta recordar la forma como aprovecha los espacios en la excapilla de Chapingo, en el sobrepoblado mural de Palacio Nacional —tan claro en su lectura—, en Detroit o en el Hospital de

la Raza, para afirmar contundentemente que los murales de Diego no son pinturas amplificadas, son verdaderas obras monumentales que viven en estrecho contubernio, tanto con el espacio donde se ubican, como con el ángulo visual del espectador.

Si Diego no hubiese poseído una visión razonada (más que intuida) del desplazamiento de los espacios y de los elementos que interfieren o coadyuvan al tiro visual que requiere una superficie bidimensional, sus pinturas hubiesen contado anécdotas, ilustrado ideas y costumbres, pero no hubiesen funcionado además como obras monumentales integradas a la arquitectura.

Consciente de esa situación y devorado por la sed de identificarse con su pueblo, Rivera recorrió parte de la República. Se adentró en los más remotos poblados, vivió con el hombre sus problemas, angustias y anhelos. Después de tomar infinidad de apuntes, decidió transmitir todo lo que había asimilado a los muros de un gran edificio público. Ese edificio, entonces recién construido, fue la Secretaría de Educación Pública, adonde el ministro José Vasconcelos lo invitó a pintar. Rivera comenzó su obra en los primeros meses de 1923.

"Siendo la Secretaría de Educación Pública, más que ningún otro edificio público, el edificio del pueblo —explicó más tarde el artista—, el tema de su decoración no podría ser otro más que la "vida del mismo pueblo". Y eso fue lo que pintó: el trabajo, las fiestas, las luchas, los sufrimientos, pero también los triunfos del pueblo en su epopeya por la conquista de la libertad.

Aparentemente, los 124 tableros que forman el gran mural carecen de cronología y de una secuencia rigurosamente establecida. Valen por sí mismos sin que sea necesario ligarlos a ninguna historia o relato. A pesar de la libertad que da a la pintura el carácter de río fluido, pero divagante, que avanza, ladea, retrocede, el mural

presenta un hilo conductor que tiene un principio, un desarrollo zigzagueante y un fin preciso.

En realidad se trata de una balada poética que comienza con el sufrimiento de los trabajadores en el infierno de la mina. Continúa con la explotación de los obreros y campesinos. Prosigue con la lucha de ambos por mejorar sus condiciones de vida y liberarse. Más allá presenta el sacrificio de los mártires, se sublima en la resurrección de los héroes y alcanza el clímax en la confraternización de los que trabajan bajo la égida de una divinidad protectora, simbolizada por Apolo, dios del sol, de la belleza y de la vida.

Esta balada se entrevera con escenas del trabajo, de las fiestas y de las luchas obreras y campesinas, a modo de quitar a la balada todo carácter de historieta, pero, en el fondo, sin que la secuencia desaparezca del todo.

El reto de Diego Rivera al emprender el compromiso de pintar estos muros residía en la grandeza física y artística de la tarea —más de 120 tableros distribuidos en los tres pisos del edificio—; en la complejidad del tema que el maestro por primera vez abordaba; en el esfuerzo de emprender una nueva y radical etapa en su vida artística; y finalmente por la novedad de la técnica del fresco, antigua en el mundo, pero que los artistas mexicanos de entonces apenas comenzaban a 'redescubrir', leyendo tratados de pintores italianos y franceses, y aprovechando la precaria experiencia artesanal de los pintores populares.

La técnica del fresco consiste en pintar con colores diluidos en agua, sobre un aplanado de cal húmeda —de ahí el nombre de "fresco"— antes de que la mezcla de cal, arena muy fina o polvo de mármol frague e impida el proceso de 'calcificación', que hace posible la adherencia e integración estable del pigmento al muro. Esta técnica requiere, por lo tanto, rapidez en la ejecución para que el acto de pintar se efectúe mientras el aplanado está

'fresco', y reclama firmeza en el trazo así como en el empleo del color, ya que la 'rectificación' o 'corrección' en este procedimiento, sólo es posible destruyendo toda la tarea: esto es, lo que se ejecuta en un día, mientras el aplanado no se seca.

En los murales de la Secretaría de Educación (calle de Argentina número 28) las cornisas, enjutas, vueltas de arco, dinteles, y hasta los interruptores de luz, son elementos que han sido llamados a intervenir en la composición pictórica de las superficies. Por medio de un recorrido imaginario pretendemos introducir al lector en la iconografía que a través de mil quinientos ochenta y cinco metros cuadrados de pinturas realizadas al fresco, desplegó Diego Rivera en los tres registros que incluyen patios y corredores. Cada panel y aún más, cada escena, es susceptible de ser vista y analizada aisladamente. De la misma manera hay una visión cohesionada de conjunto que es simultáneamente sencilla y elaborada, a través de ella se glorifica el trabajo del artesano, del obrero, del campesino, del enseñante, se ilustran las fiestas que se celebran en distintas regiones de México apuntando a sus rasgos tradicionales y a su contexto costumbrista. El enfoque es pedagógico y crítico a la vez y merece el calificativo de revolucionario, no sólo por las ideas que lo animaron, sino también por la adecuación con la que fueron llevadas al muro.

Hay además todo un vocabulario pictórico registrado en esas paredes que, aparte de revelar un sentir sobre México, ostentan variadas soluciones formales, compositivas y colorísticas, por sí solas capaces de suscitar intensas respuestas estéticas. Al igual que la excapilla de Chapingo o el cubo de la escalera de Palacio Nacional, este conjunto se sitúa entre las grandes producciones al fresco de todos los tiempos. No es susceptible de ser traducido en palabras ni de aquilatarse por medio de fotografías; sólo recorriendo una y otra vez los corredores del austero edificio,

acercándose a las pinturas, alejándose de ellas para observarlas desde distintos ángulos, es posible percibir su ingeniosa disposición formal, disfrutar de la capacidad de síntesis que implican, apreciar los numerosos detalles secundarios que establecen una "doble lectura" en el relato, y aprehender verdaderamente el mensaje que el pintor quiso transmitir.

Los conceptos aquí contenidos constituyen una herramienta con la que el espectador-lector se verá en la posibilidad de identificar personajes, desglosar el sentido latente que conllevan ciertas escenas, relacionar el paisaje con el de algunas regiones o poblados de México. Al mismo tiempo, esta guía funciona a manera de introducción al vasto universo iconográfico que Diego Rivera desplegó en otros recintos a lo largo de toda su carrera.

Planta baja
"Patio del Trabajo"

Pared Oriente

Los murales de Diego Rivera en la Secretaría de Educación Pública se inician, en el ala oriental del primer patio por donde se efectúa la entrada al edificio, con un poema náhuatl sobre la importancia de los cantares y de las flores, esto es, del arte, en la vida del hombre. Con estos y otros poemas, transcritos y pintados en la pared, expresa el pintor su afán de rescatar los valores espirituales del mundo prehispánico y pone de manifiesto el carácter poético de su hermosa balada pictórica.

En el primer panel de la izquierda se ven una serie de arcos, curvas y escalones que convergen en una especie de boca siniestra, terriblemente abierta. Hacia esa 'boca'

oscura, que contrasta con las luces, como ojos, de la parte superior, se dirigen los mineros. Caminan encorvados, con el rostro oculto, como si no les fuera permitido mostrarlo. Van hacia un destino incierto, de tinieblas, donde todo se confunde: a un infierno sin luz y sin esperanza, de donde tal vez no puedan salir.

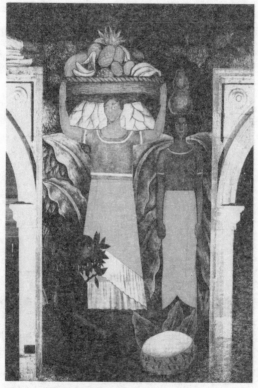

"Mujeres tehuanas".
Planta baja, pared norte, 1923.

En el tablero que sigue, el hombre procura ascender de las profundidades de la tierra hacia la luz. Exhausto, se esfuerza por alcanzar lo alto de la dramática escalera (un tablón grueso, con unas tiras de madera amarradas en

forma tosca). A la salida no encuentra la libertad sino a los verdugos —capataces, policías— que lo esculcan y vejan. Con los brazos en alto, el minero, herido en su dignidad, evoca la crucifixión a la que, en otra forma, está sujeto.

En la superficie inferior del mural, transcribió el artista un poema de Gutiérrez Cruz que decía:

> Compañero minero,
> doblegado bajo el peso de la tierra,
> tu mano yerra
> cuando sacas metales para el dinero.
> Haz puñales
> con todos los metales,
> y así,
> verás que los metales
> después son para ti.

Controvertido por José Vasconcelos, este poema dio motivo a violenta polémica entre el pintor y el ministro. Diego Rivera aceptó borrar el poema, pero lo escribió en un papel, lo guardó en un frasco y lo envolvió en el aplanado del muro donde se conserva.

Las puertas que se suceden en los corredores del edificio hacían correr el riesgo de que los distintos tableros de la pintura se vieran como unidades aisladas. Diego Rivera anuló esa posibilidad al pintar en la superficie de las sobrepuertas formas que unen, por el tema, la línea, el volumen y el color, a los diversos paneles, como se puede advertir en el paisaje, común a ambos frescos: el de la humillación del minero y el del abrazo.

Víctimas de injusticias y desigualdades, el minero y el campesino se unen en un abrazo fraternal que evoca una escena similar (y muy distinta) del Giotto. Admirador del pintor florentino, de quien tomó la idea de glorificar en grandiosos frescos a los apóstoles del Bien, Diego Rivera le rinde homenaje al tomar algunos elementos del abrazo

de San Joaquín y de Santa Ana en la Puerta Dorada, que el amigo del Dante pintó en la Capilla de los Serovegni, en Padua. Afines en la unión simétrica de los cuerpos que se abrazan, y en la aureola que el mexicano sugiere por medio del sombrero del campesino, las dos escenas son, sin embargo diferentes. No será la última vez que Diego Rivera, partiendo de algunos elementos de la pintura renacentista, realice un arte muy suyo y de nuestro tiempo. Las montañas que se alzan sobre la cabeza de ambos personajes prolongan, en su resplandor, la luz que el halo del sombrero parece irradiar.

Las mujeres agrupadas en pareja forman entre sí triángulos evocadores del lenguaje prehispánico de los códices. Aguardan con serenidad la cosecha que la unión del obrero y del campesino hace augurar.

El caserío representativo de las poblaciones mineras (Zacatecas, San Luis Potosí, Hidalgo) recuerda en su plasticidad (rigurosa construcción, distintos ángulos de observación, ausencia de perspectiva formal) al gran pintor cubista que fue Diego Rivera.

El capataz que vigila a los peones, con lo que retoma el tema de la explotación, está pintado sin el interés y el amor que Rivera acostumbraba poner en la figura de los obreros y de los campesinos. Se advierte, no obstante, la maestría con que el artista liga al personaje del capataz, en el tiempo y en el espacio, con la hacienda, la Iglesia y la explotación de los peones.

En la escena de alfarería, Rivera pintó a los trabajadores con su cariño característico. Bien definidos los rasgos del artesano que decora a mano su vasija, podría ser el retrato de un personaje a quien Diego Rivera hubiera querido homenajear. El rigor de la composición, con sus líneas armónicas y los ritmos que las animan, imprimen al conjunto un claro sentido musical.

Por medio de una miniatura, plena de gracia y fino humor, evoca Diego Rivera la escena bíblica de la creación del hombre por Dios, con el barro de la tierra: el mismo barro con que los alfareros —aquí elevados por el artista a la categoría de creadores— modelan sus piezas de arcilla.

Del mismo modo que une entre sí los distintos tableros a través de la pintura de las sobrepuertas, el pintor evita el rompimiento provocado por el ángulo recto de las paredes Oriente y Sur pintando en la juntura una delgada y florida palmera, que aparte de cumplir el propósito de dar continuidad plástica al conjunto es, por sí misma, un factor de belleza.

Sigue un motivo alusivo a la creación —el trabajo humano y el sol— en la pared Sur del primer patio.

Dentro del proyecto de plasmar las diversas manifestaciones de la actividad humana en el patio del Trabajo, el pintor recrea en este tablero un aspecto de la fundición.El afán de narrar el esfuerzo de los trabajadores en la mina de tajo abierta es trascendido por el pintor al alternar la postura rítmica —vertical y curvilínea— de los hombres que arrancan los tesoros de la tierra.

Los campesinos armados, que en el transcurso de las luchas revolucionarias incendiaban las haciendas donde se ejercía la más inhumana explotación, se apean de sus caballos para liberar al peón que se ve amarrado a un madero. Sufrimiento, lucha y solidaridad se unen en esta escena donde el magistral dibujo de los caballos en escorzo, y la coloración en ocre del paisaje, se armonizan para crear uno de los más bellos tableros del grandioso mural.

La pintura de las sobrepuertas entre la *Liberación del peón* y la *Maestra rural* subraya, por medio de poética metáfora, la idea de la tierra incendiada y envuelta en luz por las luchas revolucionarias. Por otro lado, el pintor anula el rompimiento provocado por las puertas que se suceden

en forma constante y monótona, dando unidad formal al conjunto pictórico y arquitectónico.

En uno de los más bellos y sentidos tableros de todo el fresco representó Diego Rivera a la maestra rural bajo la forma de una mensajera del espíritu que lleva al campo, con su resplandeciente libro, el nuevo Evangelio. En este tablero, las figuras que vemos de espaldas en el primer plano, evocan, por su extremada simplificación, las esculturillas en forma de hacha, cincel o de huevo, del arte prehispánico (olmecoide) de Guerrero.

El campesino con su postura hierática, sentimiento que la honda de combate no anula, lleva el pensamiento a los filósofos prehispánicos que conocemos con el nombre de *tlatinimine*.

La Fundición muestra el dinamismo de las formas industriales representativas de nuestra época y que el pintor, en el transcurso de su carrera de muralista (particularmente en Detroit), supo comprender y exaltar. La potencia abrasadora del metal ígneo, sometido por el hombre a su voluntad, destaca del fondo verdoso y de las formas geométricas que estructuran este tablero.

"Patio de las Fiestas"

Ya en el Patio de las Fiestas, la *Danza del Venadito*, que transcurre entre el fuego esplendoroso de una hoguera y la penumbra tenuemente iluminada de la noche, recrea las danzas totémicas de Sonora y Sinaloa. Danza de la vida y de la muerte (la del venado que sus enemigos acechan) es, a la vez, fiesta y rito. Los hombres y las mujeres que contemplan la escena (en la cual aparece, sobre una enramada, un fetiche en forma de hombre) asumen la actitud meditativa de quienes participan en un acto iniciático.

Celebrada en diversos lugares de México bajo múltiples formas, la fiesta del maíz pone de manifiesto la liga entrañable del pueblo mexicano con su alimento básico. Al crear una forma monumental, en la que el hombre y el maíz constituyen un solo cuerpo, alude el artista, con sutileza y poesía, a los mitos prehispánicos en los cuales se atribuye al grano sagrado la creación del verdadero hombre: del que no sucumbe a los cataclismos terrestres, como lo pobladores de la tierra en los cuatro primeros 'soles' de la creación indígena.

La bella pintura de la sobrepuerta, que une entre sí a los dos tableros sobre el mismo tema, constituye un homenaje de Diego Rivera al maíz y a la masa de nixtamal con que, según los mitos teotihuacanos y mayas, se formó y alimentó sabiamente al hombre.

En la cruz hecha de mazorcas y de tallos de maíz sintetizó el pintor, simbólicamente, las dos fuentes de religiosidad del mexicano: la católica, con alusión a Cristo, y la indígena, en la cual el maíz representa un importante papel como 'masa' formativa y como alimento esencial.

El líder agrario Otilio Montaño, con el brazo tendido, señala a los campesinos, en un mitin celebrado al aire libre, cuáles son las tierras ejidales que deberán pertenecerles. Zapata está presente (a la derecha del panel) en esta asamblea.

Parte del atractivo visual de las escenas que siguen se debe a la composición en oleadas rítmicas —rostros morenos, cabezas negras, trajes blancos, montañas serpenteantes— del gran conjunto, y al ingenio con que el pintor acomodó los personajes sobre las molduras de los portales.

Como trazo de unión entre la asamblea para la dotación de los ejidos y el siguiente tablero, pintó el artista una

excelente "naturaleza muerta" con biznagas y frutas, plena de voluptuosidad.

La comunión con los muertos, que el 2 de noviembre de todos los años da motivo a las famosas ofrendas en los cementerios de Janitzio, Mixquic y muchos otros lugares de la República, fue recreada como un festivo contrapunto de ritmos y colores.

A Diego Rivera, que tantas veces rindió culto a Cézanne, manifiesta su rigor constructivo en este bello paisaje de magueyes, casas y montañas en que el plano se superpone a la perspectiva tradicional.

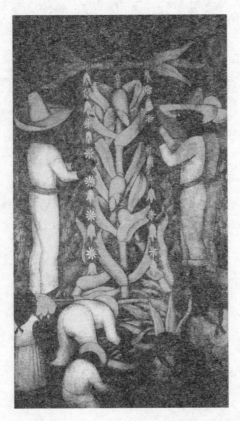

"La fiesta del maíz".
Planta baja, pared sur,
1923.

Este tablero que sigue evoca, por el número de las velas y por el espíritu místico, la Cena de Cristo. Se distingue por su rigurosa composición y por la exquisita armonía en verdes grisáceos, tierras quemadas y tonos de grave resonancia que en severa construcción, envuelven a la escena.

El último tablero del muro Sur, en el Patio de las Fiestas, representa una escena del *Día de Muertos* en una calle de algún barrio popular, posiblemente en el viejo mercado de la Merced. El pintor muestra su interés por las festividades del pueblo al retratarse a sí mismo, con su esposa Guadalupe Marín, entre el gentío que pasa junto a los puestos de agua fresca y de antojitos. En la pared del fondo, portada de una carpa, se ven calaveras de un obrero y de un campesino, ambos tocando la guitarra, así como las de un cura y de un capitalista. El artista enriqueció la iconografía con los rasgos fisonómicos de la multitud al retratar en ella a personajes como el entonces popular torero Juan Silveti, la actriz Celia Montalván, el poeta Salvador Novo y el ayudante de Rivera, Máximo Pacheco.

Pared Poniente

Cuando las circunstancias lo permitían, el artista pintaba escenas tan libres como la siguiente en la cual un paisaje lacustre de la ciudad aparece sin perspectiva, sobre un solo plano vertical.

La Quema de los Judas, fiesta tradicional de los Sábados de Gloria, ha sido durante mucho tiempo pretexto festivo y casi ritual del pueblo de las ciudades para deshacerse, simbólicamente, de sus enemigos, en este caso personalizados en un capitalista, un militar y un cura, La misma fiesta se convierte, en la parte inferior del tablero, en una lucha violenta de los obreros y campesinos que arrojan piedras contra sus invisibles opositores o se protegen

de los artefactos que en el aire estallan. Entre la multitud, alborotada por los cohetes, el ruido y el humo, destaca la figura de un indígena dibujado en sus líneas esenciales por unos cuantos trazos, pero con una extraordinaria precisión y dinamismo. Si con el blanco de su traje y la forma ondulada del jorongo se integra a las nubes de humo de los cohetes, el indígena sobresale del aparentemente caótico conjunto —aunque plásticamente ordenado con sabiduría—, no sólo por la mancha de color rojo, blanco y ocre, sino por la elegancia de su porte y el vigor de su actitud.

En la escena de los mítines al aire libre —uno ante un paisaje fabril, el otro ante campos y montañas—, el artista separa a la multitud en dos grandes grupos: el de los obreros en la pared de la izquierda y el de los campesinos en la de la derecha. Sin embargo, ambos están plásticamente unidos por las banderas rojas que, enarboladas en una sucesión de ritmos verticales, se contraponen a la horizontalidad del paisaje campestre, o se funden con él en la visión de las fábricas y los talleres. Intensamente iluminados por la luz del Sur —hacia donde miran—, los muros de estos tableros requerían, como el pintor lo advirtió, los colores cálidos e intensos que las banderas ofrecen.

Como en el tablero del Día de Muertos, el artista enriqueció la expresión fisonómica de la multitud con los retratos de personajes reales: a la izquierda, entre los obreros, vemos al pintor Pablo O'Higgins, al propio Rivera y a Lupe Marín. En el extremo opuesto de los cuatro paneles están retratados los líderes revolucionarios Emiliano Zapata y Felipe Carrillo Puerto.

En el que sigue, como en otros paisajes en que las montañas y los planos están trazados con geométrico rigor, se advierte al muralista que rindió culto al constructivismo de Cézanne.

Pared Norte

Los canales de Santa Anita, que durante siglos sirvieron de vías de abastecimiento a la ciudad, se convertían el Viernes de Dolores en el entorno de alegres festividades populares. El pintor ordenó los abundantes motivos: personas, flores, trajineras —las canoas de Xochimilco—, árboles, por medio de una estructuración horizontal, diagonal y vertical que imprime al conjunto solidez, dinamismo y armonía.

Los listones de diversos colores que en la fiesta ritual, relacionada con la agricultura, se entreveran a cada movimiento hasta formar una red vistosa y policroma, dieron motivo a Rivera para recrear el conjunto en una danza que es a la vez, dinámico juego.

Por decisión del Sindicato Técnico de Obreros, Pintores y Escultores, algunos tableros de la SEP fueron encomendados a Jean Charlot, pintor francés que se adhirió al movimiento muralista de México, a Amado de la Cueva y a Xavier Guerrero. Diego Rivera se opuso a esta decisión por considerar que la multiplicidad de estilos y concepciones perjudicaba la unidad del conjunto. Perduraron, sin embargo, cuatro paneles: dos de Jean Charlot (*Lavanderas* y *Cargadores*), y dos de Amado de la Cueva (*El torito* y *Los Santiagos*). Efectivamente, la diferencia entre estos murales y los de Diego Rivera es notoria. Para un solo artista estaba reservada la tarea de pintar, en su integridad, los murales de la SEP.

En algunas de las sobrepuertas hizo gala Diego Rivera de sus dotes de pintor jubiloso, animado por la alegría de vivir, al pintar flores como las que vemos en el espacio que físicamente separa a los tableros de Jean Charlot y Amado de la Cueva.

Amado de la Cueva procuró ajustarse, en este tablero, al sentido rítmico y al colorido del maestro, sobre todo en el fondo de la parte inferior; donde se observa,

claramente, una diferencia de concepto, de dibujo y de composición entre ambos pintores, lo que de ninguna manera invalida la calidad de la obra de este artista.

Pintado frente a los murales sobre la dotación de los ejidos en la parte opuesta del Patio de las Fiestas, *El Tianguis* recoge, de los antes citados frescos, la idea de la multitud que se despliega a los lados y por encima de las puertas como una masa homogénea (sombreros de paja, trajes blancos de manta, ollas y huacales). El pintor no olvidó representar, en el primer plano, al cobrador impuestos que se distingue por su atuendo de cuantos le rodean. Al fondo pintó el artista una iglesia ante la cual se hinca y tiende los brazos, en forma de imploración, un campesino.

Amado de la Cueva, el pintor de Jalisco que murió prematuramente después de haber trabajado con David Alfaro Siqueiros en un mural de Guadalajara, desarrolló el tema de una danza popular muy conocida en todo el país: *Los Santiagos*.

Jean Charlot, el pintor, grabador y escritor de origen francés que dio una valiosa aportación a la vida cultura de México, presenta a los *tamemes*, o sea, los cargadores indígenas que transportaban pesados fardos de piedra y otros materiales con los que se construyeron edificios —templos, fortalezas, conventos.

La danza tradicional del Istmo de Tehuantepec, en la cual las mujeres que en ella participan ostentan vistosos trajes y ricos collares de oro, fue pintada varias veces por Diego Rivera, tanto en este fresco como en importantes cuadros de caballete. Es notable el sentido de fiesta ritual que el pintor imprimió a esta danza.

El laberinto de hilos que se tejen en el complejo telar fue tomado por el artista como pretexto para un bello juego de líneas que se contraponen a los elementos verticales del rústico aparato donde los artesanos realizan verdaderas obras maestras del arte textil.

El tema de los tintoreros proporcionó al artista el pretexto para iluminar el tablero siguiente, que es a la vez taller y paisaje, hilos y ramas de árbol, con los más vistosos y fantásticos colores.

Bello ajuste de la figura humana con la arquitectura en el espacio que une el panel de los tintoreros con el de las mujeres tehuanas.

Mujeres ataviadas con sus trajes regionales, en medio de una naturaleza exuberante, parecen hieráticas centinelas ante la oquedad que se abre, en el Patio del Trabajo, hacia el vestíbulo de los elevadores.

Vestíbulo de los elevadores

Ante el reto de pintar en el reducido vestíbulo en forma de cubo del elevador, donde la luz se filtra lateralmente provocando una atemperada penumbra, imaginó el pintor esas grutas-subterráneas de Yucatán —los cenotes— adonde las mestizas van, con sus cántaros, a abastecerse de agua, y los niños a nadar. Fue precisamente lo que el artista pintó en la pared Poniente del referido cubo de acceso a los elevadores. El agua verdosa en la cual los niños se bañan; los trajes blancos de las mujeres que circundan la "fuente" cristalina, y la luz tamizada que entra por la abertura de los cenotes refuerzan la idea de que los espacios arquitectónicos del lugar y el espacio pictórico del mural se unen. Gracias a ello, el espectador adquiere la sensación de estar en la gruta que el artista magistralmente supo recrear.

Verdadero canto a la naturaleza exuberante, a la vida natural y libre, así como a la sensibilidad de las mujeres —vestidas o desnudas—, el panel siguiente se ajusta por la línea del dibujo, en la cual interviene una vez más el espíritu de los códices, por el ritmo de las formas, y por la

armonía colorística, a la tonalidad general de los frescos pintados en este espacio de atemperada luminosidad.

Como figuras complementarias del Cenote y del Baño en Tehuantepec, pintó Rivera una mestiza maya y una tehuana con sendos niños, delicada y tiernamente sintetizados. Pintó también una mujer con una balanza —escena de mercado y alegoría de la justicia— y una hoz con un martillo. Son notables las serpientes —verticales y horizontales— que en referencia a la naturaleza tropical y al mundo prehispánico —redescubierto por los muralistas— pintó el artista en este espacio arquitectónico.

Una pirámide con fogatas, a manera de volcán artificial, pintado en el espacio de la sobrepuerta, sitúa a los personajes de los tableros inferiores (y del ya citado vestíbulo) en su paisaje natural y pictórico.

La semejanza que guarda el tablero que sigue con el anterior del mismo muro indica que el artista quiso señalar, en forma simétrica, con dos escenas casi iguales, o con pequeñas variantes, la ruptura de la pared en la entrada del vestíbulo de los elevadores, donde se desarrollan, como en paréntesis impuesto por el espacio, los bellos paneles del Cenote y del Baño en Tehuantepec.

Las figuras de las sobrepuertas, aquí como en otros lugares del gran fresco, muestran la preocupación del artista por no dejar aisladas las escenas del conjunto.

En la imagen de la labranza, la fructificación y la cosecha (los cocoteros enhiestos con sus frutos sensuales, y el niño, que una de las mujeres muestra a la contemplación de la compañera), las líneas oblicuas de la caña de azúcar y las curvas de las colinas, atemperan la verticalidad de los árboles y de las personas que así resultan apaciblemente equilibradas.

Aunque trató de recrear una visión del trabajo en un trapiche, con los ritmos que el movimiento de cada tarea

impone, el pintor pone en evidencia, por un certero juego de líneas contrapuestas, la estructura de la composición.

Escalera

Al terminar con el tablero del *Trapiche* la lectura de los murales correspondientes a los Patios del Trabajo y de las Fiestas, resulta lógico proseguir la visita con la escalera que liga, en una serie de paneles sin solución de continuidad la planta baja con los pisos subsecuentes.

Ajustándose como siempre a la arquitectura y tomándola como pretexto para el desarrollo de sus concepciones, Diego Rivera consideró la escalera como una metáfora de la geografía de México, que tan distinta es por su vegetación y variantes humanas, económicas y sociales, en el litoral, en la falda de las cordilleras y en el altiplano.

En el primer mural de esta serie se ve el nacimiento del mar, con el agua que brota de un cántaro haciendo posible la vida en los océanos.

El mar que circunda las extensas costas del país adquiere, en la imagen del pintor, una expresión mítica y real con los barcos y ninfas oceánicas, entre las cuales surge de las olas la figura de Venus.

El viento que preside esta escena de la vida marítima —buzos, barcos, olas, agitadas nubes— todavía reviste la forma de un Eolo griego, pero ya pronto, en la misma escalera, aparecerán en la pintura los personajes de la mitología náhuatl.

En el transcurso del ascenso y después de una mujer con traje de tehuana, que representa al litoral, vemos un paisaje con árboles femeninos en cuyas ramas, como brazos tendidos y entrelazados, se dibujan fantásticas caligrafías. La conjunción de árboles tropicales, aves,

cabañas, bañistas desnudas y una mujer meciéndose en una hamaca, convierten esta escena en una visión paradisíaca del trópico.

En el ascenso al primer piso, una selva antropomorfa, en la cual las mujeres desnudas se confunden con árboles "semivestidos", sirve de entorno a un Xochipilli (el dios de las flores y de la primavera) en éxtasis. Aquí logra el artista una vez más la continuidad pictórica y arquitectónica del mural al pintar frondosos árboles en la esquina de dos tableros que, gracias a este procedimiento, se unen.

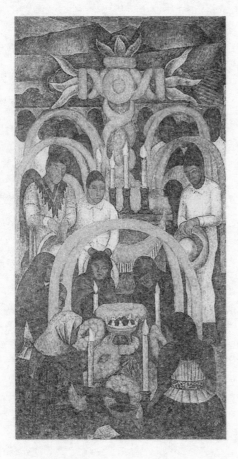

"La ofrenda
— Día de Muertos".
Planta baja, pared
norte, !923-24.

La hacienda está situada en un paisaje más austero y se desarrollan en él escenas de trabajo, bajo la vigilancia de capataces. Destaca de este conjunto el espléndido modelado del niño desnudo del primer plano.

En la escena de un campesino afilando su machete se hace evidente el soberbio dibujo del pintor y la armonía de los volúmenes que dan unidad al conjunto.

Finalmente, al llegar al término de la escalera, pintó el artista un soberbio paisaje del Altiplano de México con su atmósfera sutilmente matizada, que ayuda a perfilar la austera geometría de los volcanes. En este dramático e imponente escenario representó Diego Rivera el entierro de los que mueren en la lucha por sus ideales. Circundan la fosa varias mujeres que lloran a los difuntos y numerosas personas de varios estratos sociales. Se advierte, por los rasgos bien definidos de varios personajes, que se trata de auténticos retratos. Uno de ellos, de rostro alargado, que viste camisa roja, hace pensar, por su fisonomía, en el pintor Manuel Rodríguez Lozano. A las mujeres, magistralmente dibujadas, que se mueven en el espacio con las nubes, incumbe la lírica misión de glorificar a los que entregaron su vida a la noble causa de luchar por la libertad.

En el descanso del segundo piso, el mural que está enfrente de la puerta presenta dos importantes elementos: la mujer sentada con mazorcas en las manos (recreación de Xilonen, la diosa náhuatl del maíz tierno con la cual la estatuaria prehispánica se halla definitivamente incorporada a esta obra), y una nube en forma de mujer, de cuyas manos en movimiento circular irrumpe un triple rayo fulminante —la justicia proletaria— que castiga la trinidad criminal de los enemigos del pueblo: el capitalismo, el clero y el militarismo.

Menos logrado, el panel siguiente muestra a los obreros, a las campesinas, a los soldados y a los ingenieros construyendo un mundo nuevo, mientras una maestra

rodeada de alumnos cumple la tarea de llevar la enseñanza a los centros de trabajo.

Diego Rivera afirmó varias veces que el verdadero artista plástico debe ser, como lo fueron los artistas del Renacimiento, a la vez pintor, escultor y arquitecto. Eso quiso decir de sí mismo al retratarse, aunque con rostros distintos, en tres personajes diferentes: el pintor muralista, el escultor de un bloque de piedra y el arquitecto que consulta un plano arquitectónico. Y en realidad todo esto fue el pintor de la Secretaría de Educación Pública: pintor, escultor y arquitecto.

Segundo piso
El corrido de la Revolución

Para seguir el hilo de la balada poética que comienza con la entrada a la mina, prosigue con el abrazo fraternal del campesino y del trabajador urbano, continúa en la lucha por la liberación del peón y el entierro del obrero que cayó en la lucha, podemos acercarnos al corrido sobre la Revolución Proletaria que el artista recrea, no como historia de hechos consumados, sino como programa de cómo será esa revolución. En la primera imagen del corrido, consagrada al Arsenal, vemos a dos mujeres (Frida Kahlo, la esposa del pintor y Tina Modotti, famosa fotógrafa y modelo del artista), que bajo la égida de un obrero revolucionario distribuyen armas. Se advierten en los extremos del panel, a la izquierda, la figura del muralista y militante sindical David Alfaro Siqueiros, detrás de un obrero que empuña un fusil, y a la derecha, la de Julio Antonio Mella, revolucionario cubano, junto a la citada fotógrafa.

Las cananas de los revolucionarios marcan el ritmo serpentino que anima los tres cuerpos de la estructura plástica. La camisa roja del personaje en el cual culmina la pirámide de la composición es como una bandera de fuego en esta escena de aliento heroico.

El gran dibujante que fue Diego Rivera se pone de manifiesto en el tablero siguiente, donde las figuras de espaldas, los escorzos, los rostros de frente y de perfil, están tratados con verdadera maestría.

El pintor responde en forma sarcástica a los poetas y escritores que se burlaron de la pintura mural y de otras formas del arte afines al pueblo. Diego Rivera parece autorretratarse en el soldado que empuja con el pie al personaje elegante, pero con orejas de burro y en ridícula postura, que algunos consideran un retrato caricaturizado de Salvador Novo. De hecho, el artista quiso simbolizar con ello a los representantes de un arte elitista, ajeno a las luchas e inquietudes populares y revolucionarias. La mujer con la escoba, a quien obligan a trabajar, representa a María Antonieta Rivas Mercado, promotora del grupo de teatro de vanguardia "Ulises", y a quien debemos un importante epistolario.

Sobre la escena del revolucionario que transmite a los capitalistas la decisión de los obreros de cooperativizar las fábricas, se ve un aspecto de la maquinaria a la cual Diego Rivera en México, y Fernand Léger en Francia, rindieron homenaje de su admiración como factor de progreso y de inspiración estética.

Los soldados de la Revolución —obreros y campesinos con fusiles y machetes— erradican del campo a los latifundistas y a los hacendados. "La tierra (pues) está ya preparada para quien la quiera explotar". El tractor inicia su marcha por los campos. Una nueva Era se anuncia para los que trabajan.

La fraternidad del campesino armado y del soldado de la Revolución, que un obrero de las fábricas sanciona, se afirma plásticamente como hecho irreversible en la recia verticalidad de las bayonetas. Algunos exegetas han pretendido advertir en el obrero de tez blanca y de ojos azules a un emisario de otras latitudes. Aunque el exacerbado nacionalismo plasmado en los murales de todo el edificio contradice esta versión, podría verse en la presencia fugaz de este "militante" un homenaje del artista, recién llegado de la URSS, adonde viajó en 1928, a los obreros que en otras partes hicieron también su propia revolución.

El "reparto del pan", con su clara referencia bíblica, incumbe, según el fresco de Rivera, a los soldados e ideólogos de la Revolución.

No es éste, como se habrá advertido, el único mural cargado de religiosidad. El pintor afirmó algún día que es imposible dirigirse con eficacia a un pueblo religioso como el mexicano, sin utilizar un lenguaje que sea afín a esos sentimientos.

Sentado a la izquierda, de perfil, se ve al intelectual comunista, vuelto católico militante, Luis Islas. En contraposición a las formas geométricas rígidas del mundo industrial con las que el pintor culmina la escena, Diego Rivera tomó las manos —suaves, sensibles, humanas— como un símbolo de afirmación y de promesa hacia los hombres que acaban de instalar sus "consejos y leyes", fundando el poder proletario.

Físicamente muerto, pero espiritualmente vivo, Zapata asiste con su caballo y con su bandera ("Tierra y libertad") a los cánticos que se le tributan. Al integrar el 'ausente' a la escena de los campesinos que glorifican sus hazañas, Diego Rivera borra magistralmente la barrera entre la vida y la muerte del héroe a quien aquí inmortaliza.

Pared Poniente

Como en un retablo de arte popular, pleno de imaginación poética, recrea Diego Rivera, con los trazos más sencillos y puros, a los hombres, mujeres y niños del campo. El amor que el artista siempre consagró al pueblo está visible en esta obra de gran pureza, maestría y ternura.

Terminada la lucha en los campos de batalla, el trabajador armado cambia el fusil y las cananas por instrumentos de trabajo (la pala y el zapapico), mientras en la parte inferior del tablero, el obrero, ayudado por un niño, prepara el tractor que se va a utilizar en la labranza. Es notable el dibujo del campesino con su sombrero visto de frente.

En las sobrepuertas, y a manera de grisallas, pintó Diego Rivera, en las paredes del muro Poniente, varios motivos del arte prehispánico —la serpiente de la mitología náhuatl y la espiral de la escultura mexica— que él rescata para el arte contemporáneo de México.

Tanto por la necesidad de exaltar a personajes que representaron un papel en las luchas del pueblo, como para reforzar la realidad humana de sus héroes, Diego Rivera retrata con frecuencia, como ya vimos, a personas conocidas. La niña de la parte de abajo del tablero parece ser la hija del artista, Guadalupe Rivera Marín.

La serpiente emplumada que Diego Rivera con devoción liga a los símbolos contemporáneos del trabajo, evoca los relieves que descansan en uno de los edificios —el más importante— de las ruinas arqueológicas de Xochicalco.

La conversión de la lucha armada en lucha por el saber aparece muchas veces en los muros de la Secretaría de Educación Pública, como en el tablero donde los libros, trazando una curva melódica en la línea de la composición, se sobreponen, por su presencia, al ritmo de las cananas.

Por la metáfora poética del trigo abundante y sensual alude el pintor a la cosecha pródiga, como fruto del trabajo rescatado de la servidumbre.

A pesar de la cantidad de escenas que fue obligado a pintar en los numerosos tableros del conjunto, el artista consagró a todos sus máximos desvelos, como puede advertirse en la escena siguiente donde los elementos heterogéneos de los tres planos —mujeres, niños, soldados con "capotes" de hojas de palma, montañas escalonadas como pirámides y nubes cargadas de lluvia— se unen en perfecta unidad tonal y rítmica.

Pared Norte

Al pintar el tractor engalanado como un ser familiar para los campesinos forjados al calor de la Revolución, pone una vez más de manifiesto Diego Rivera el culto que consagra a las máquinas, como factor de progreso e imagen de una nueva estética, que ayudan al hombre a conquistar nuevos niveles de vida.

El pintor caricaturiza, en el escena que sigue, la obsesión del capitalista que hasta en la comida ve monedas de oro. Contrastan con estos caricaturizados personajes el obrero y el campesino que miran con desprecio a tan "antinaturales" seres.

Dentro de la misma línea de la caricatura que desarrolla en tres tableros de esta serie, Diego Rivera retrata a quienes los trabajadores de la parte superior del panel ven, sonriendo, como personas ajenas a los problemas del pueblo: el poeta José Juan Tablada, introductor del *hai kai* japonés en México, a quien vemos pulsando una lira; la recitadora argentina, entonces de moda, Berta Singerman; Ezequiel A. Chávez a quien el montón de libros sobre el cual está sentado no le impide —según el artista— ser ajeno

a la verdadera cultura del país; Rabindranath Tagore, el poeta hindú a quien, en México, muchos admiraban; y Vasconcelos, sentado sobre el elefante blanco de sus extraordinarios proyectos, daba la espalda —según la pintura— a las esencias culturales del país.

Se sobreentiende, por el cofre fuerte y por la estatua de la libertad de Nueva York, que se trata de una cena de magnates norteamericanos a la cual asisten Rockefeller, Morgan y Henry Ford. La cinta que se dobla, sobre la mesa, indica, claramente, las cotizaciones de la Bolsa.

Una de las obras maestras de Diego Rivera en la SEP, *La noche de los pobres* o *El sueño*, es notable, particularmente, por la parte inferior del tablero en la cual se ve, en una sucesión de ritmos curvilíneos, las cabezas inclinadas y los brazos caídos de los que duermen. La ternura con que Diego Rivera siempre pintó a los niños está aquí presente en forma conmovedora. Este fragmento del mural (el de los niños que duermen) fue repetido por el pintor en una de sus más bellas litografías.

Los tableros se ligan entre sí, por encima de las puertas, con las ramas de los árboles cargados de frutos que forman parte de las escenas pintadas.

El libro de la sabiduría, simbólicamente resplandeciente, que el maestro enseña a los que están aprendiendo, acompaña en esta poética escena de la Revolución la entrega de los frutos.

Reiterando la idea, varias veces subrayada por el pintor, del paralelo entre las dos sociedades irreconciliables, Diego Rivera pinta la sociedad capitalista en decadencia y el vigor de los obreros y de los campesinos armados que edifican con austeridad un mundo nuevo.

Como en *leit motiv*, insiste el pintor en la afirmación de que la nueva sociedad, salida de las luchas revolucionarias, se basará en el trabajo liberado de la explotación y en la distribución justa de la riqueza.

Al final de un costoso festín, que para los pobres fue una larga pesadilla, las compañeras de los soldados y de los campesinos barren los símbolos del pasado —birretes, laureles, pergaminos, medallas— y preparan a la sociedad para un vida nueva.

Como un retablo popular sobre lo que será la vida del hombre después de la revolución proletaria, a la que se refiere el "Corrido", pinta Diego Rivera una escena idílica, plena de optimismo, del mundo que utópicamente vislumbra sereno y feliz. A fin de decirlo con el lenguaje de la pintura, el artista dibujó el perfil de la niña con delicadeza, dispuso las formas dentro de una composición plena de equilibrio, envolvió los cuerpos en una atmósfera libre, descargada, e imaginó para los colores una armonía festiva.

Después del paréntesis consagrado por el pintor a glosar pictóricamente el "Corrido de la Revolución", Diego Rivera retoma el hilo de la balada poética con que exalta a los héroes del trabajo y de las luchas revolucionarias.

En una serie de cuatro tableros que se inicia con la figura artísticamente recreada de Cuauhtémoc, alude el pintor a la resurrección de los mártires que habiendo sido sacrificados viven eternamente en la memoria del pueblo. Es fácil identificar a Cuauhtémoc en el primero de estos paneles, por la honda que remite a los combates para la defensa de Tenochtitlán, y por la cuerda con que los conquistadores lo ahorcaron.

Las sobrepuertas, en la serie del mural siguiente, pintadas con figuras de ángeles vestidos de rojo y con alas doradas, subrayan la idea de un "recinto" ideal, poético, consagrado por la invencion del pintor a la *resurrección* de los mártires.

Al pintar a Felipe Carrillo Puerto, el revolucionario de Yucatán, con el impacto de una bala en el pecho y al mismo tiempo vivo, Diego Rivera sugiere, poéticamente, que

los mártires de la libertad recobran su vida en la leyenda, en la poesía y en la historia.

Vestido con una túnica roja y envuelto en el aura luminosa de los mártires, Zapata sobrevive a su muerte física en la memoria de los campesinos por quienes legendariamente luchó y murió.

Ideólogo de las huestes zapatistas, el profesor Otilio Montaño completa el mundo simbólico de los mártires que sacrificados en las luchas revolucionarias, resurgen para siempre en el homenaje del arte.

Pared Oriente

Aparentemente aisladas, unas mujeres de rasgos indefinidos, como si representasen a todos los pueblos de la tierra, se dirigen a la escena del próximo tablero (forman parte de él), donde el artista pone punto final al conjunto del grandioso fresco.

Al contrario de la mayoría de las escenas en las cuales se desarrolla el tema de la explotación, sufrimiento, lucha y muerte de los trabajadores y de sus dirigentes, aquí reina la armonía y la paz. El obrero estrecha la mano del campesino bajo la égida de una divinidad protectora que, elevándose al nivel de las nubes, tiende los brazos en actitud de bendecir y consagrar la unión de las grandes fuerzas del trabajo y el triunfo de sus ideales.

Joven, bello, vigoroso, y teniendo atrás de su cabeza para identificarlo a un astro radiante (el sol), este personaje simboliza a Apolo, el dios helénico de la belleza armónica. Las mujeres que se dirigen hacia el centro de la composición con ofrendas de frutas y espigas, de flechas (atributos del dios) y antorchas, refuerzan el carácter de esta consagración que la jubilosa armonía pictórica (rojos, amarillos, rosas y azules) exalta.

Podrá parecer extraño que el clímax de esta obra, donde se canta la vida y los hechos de los obreros y de los campesinos mexicanos, esté presidida por una divinidad griega. No lo será tanto si recordamos que Apolo es la suma expresión de la belleza. Diego Rivera quiso así que fuera el arte quien dominara el acto de la confraternización universal de los trabajadores, después de haber alcanzado, al fin, la libertad.

Como "pendant" del tablero que antecede la escena de la confraternización, dos mujeres se dirigen con sus ofrendas hacia el panel donde el obrero y el campesino, al fin liberados, se estrechan las manos.

Alegorías de las abundancia, de la felicidad y de la paz, los ángeles con alas doradas y los haces de trigo envueltos en luz, contribuyen con su colorido y sugerencias a subrayar el carácter jubiloso —apolíneo— de la confraternización de las fuerzas productoras.

Pared Sur

En la pared Sur, hacia la entrada de la escalera, y a manera de coda musical, pintó el artista varias alegorías con personajes que se destacan sobre un fondo rojo, recortado en medio de un arco elíptico.

Una de esas figuras, a la cual el artista llamó *El Mantenedor*, se yergue frente a dos mujeres ante las cuales parece asumir, con las manos y la mirada, una actitud de promesa.

En las sobrepuertas que unen los dos paneles, el águila con la serpiente en el pico evoca el símbolo azteca de la tierra prometida donde los mexicas habrían de edificar su asombrosa urbe.

El Proclamador, verticalmente erguido y con los brazos en alto, anuncia lo que habrá de cumplirse.

Símbolo de una sociedad armónica, en la cual se desconocen las desigualdades (el "tuyo" y el "mío"), como en la sociedad que en forma de utopía señala el pintor, Diego Rivera representó al *Distribuidor* entre personajes que esperan de él la justa decisión. Con una de sus manos abiertas, el *Distribuidor* sugiere que a él incumbe distribuir, equitativamente, lo que el campo y la industria producen.

Las Grisallas

Los murales que comienzan con la *Bajada a la mina* y se prolongan, en imperceptible pero real secuencia, hasta el muro Oriente del segundo piso, culminan en el panel de *La confraternización del obrero y del campesino*, bajo la égida de una divinidad universal, relacionada con el sol de la creación y de la vida. Pero no terminan aquí. En el primer piso y parte del segundo, pintó el artista una serie de "grisallas" que, obviamente, cumplen una función complementaria.

Como el propio nombre lo indica, la "grisalla" está pintada en tonos grises y sugiere, por sus efectos, un relieve escultórico. Se cultivó en las postrimerías de la Edad Media y en el Renacimiento. Por lo general, se realizaba en los compartimientos exteriores de los polípticos y en la parte inferior de los frescos.

En el caso de estos murales, las grisallas fueron determinadas por la naturaleza de la arquitectura que en el primer piso del edificio impedía, por la reducida altura de las paredes, un desarrollo más amplio de verdaderos murales, con la expansión visual que el color provoca. El mismo pintor lo explicó en uno de sus textos con estas palabras: "En el entresuelo, por su dimensión achaparrada y lo raquítico de las mochetas de sus innumerables

puertas, no era posible el empleo del color, que hubiera debilitado la idea de resistencia y viabilidad del edificio, así es que se empleó la grisalla en falso bajorrelieve. Acordándose al tono gris y a la posición intermedia del entresuelo se tomó como tema las actividades intelectuales".

En estas grisallas dio el pintor muestra de auténtico virtuosismo ya que con ello puso en evidencia su capacidad para provocar la más alta emoción, sin emplear más recursos que los del dibujo y del falso relieve.

Algunas de estas grisallas son como viñetas decorativas o alegóricas de la química, de la geología, de la música y demás actividades del hombre; otras, en cambio, son verdaderas creaciones, de un alto valor estético. Tal es el caso de *La Operación* y de *La Pintura*.

La primera fue recreada por el artista en un cuadro de caballete y en un fresco transportable; pero quizá ninguna de aquellas obras sea tan emotiva, por la economía de elementos, el extraordinario poder de síntesis y la poesía de la metáfora, como ésta.

En *La Pintura*, realizada en el segundo piso del edificio, rindió Diego Rivera un homenaje a Cézanne al recrear el teorema del gran pintor francés, sobre lo que, para él, eran los elementos básicos de la pintura; la esfera, el cono y el cilindro. Pintor sensual, ávido de luz, el mexicano agregó a los elementos de Cézanne el sol y un arcoiris.

Las grisallas del segundo piso ayudan a crear un clima amable y grato, para lo que consideramos el punto culminante de las luchas de los obreros y de los campesinos por alcanzar el bienestar, la armonía, la abundancia y la paz.

Los murales
de San Francisco

Cuando el arquitecto *moderniste* Timothy Pflueger anunció a los cuatro vientos, en septiembre de 1930, que había logrado que el muralista mexicano Diego Rivera se quedara a pintar un fresco en la Torre de la Bolsa de Valores de Occidente, la misma que acababa de construir, consiguió despertar la ira de todo el mundo. ¡El confeso revolucionario comunista a punto de invadir la fortaleza capitalista! Pero no nada más eso. ¡Ni siquiera se trataba de un artista local!

Maynard Dixon —conocidísimo pintor de murales históricos y de paisajes del Suroeste— dijo por escrito:

Ya podría la Bolsa de Valores buscar por todo el mundo, que no encontraría una persona más inadecuada para el caso, que Rivera. Es un comunista declarado y públicamente ha caricaturizado, burlándose, a las instituciones financieras norteamericanas... En mi opinión es el más grande artista viviente en el mundo y no sería malo que tuviésemos un ejemplar de su trabajo en algún edificio público de San Francisco. Pero no es el artista indicado para la Bolsa de Valores.

La aparente paradoja —la del más grande artista contemporáneo en el mundo adscrito a la ideología

comunista—no sólo parecía atraer y fastidiar a la comunidad artística sino también al público en general. Ella fascinó a tal grado a la prensa local que Rivera fue noticia durante las temporadas que vivió en Estados Unidos, desde su llegada a San Francisco para pintar el Lunch Club (El Club de la Ciudad, en la actualidad), sitio en el edificio de la Bolsa de Valores, y la Escuela de Bellas Artes de California —rebautizada como el Instituto de Arte de San Francisco—, al comienzo de la década de los treinta, hasta su paso por Detroit en 1932, luego en el Centro Rockefeller en 1933, y aún después, cuando regresó a San Francisco en 1940 para rescatar el programa de Arte en Acción de Timothy Pflueger en la Exposición Internacional Golden Gate.

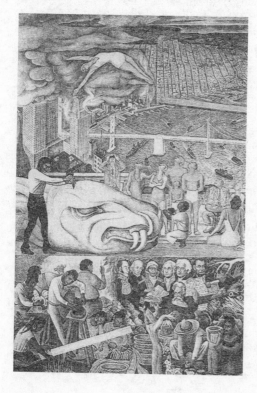

"Unidad Panamericana". Fresco 2, 1940.

En un estudio publicado recientemente, *Diego Rivera as Epic Modernist*, David Craven menciona una nueva paradoja: conforme Rivera se enfrascaba en la pintura de las "inmensas posibilidades latentes en Estados Unidos", lo cual le permitió hacer énfasis en "el potencial positivo de la sociedad contemporánea de Estados Unidos", sus colegas en el Partido Comunista Mexicano lo 'atacaron sin cesar tildándolo de contrarrevolucionario'" por no "mostrar únicamente los aspectos negativos del capitalismo". De este modo los impredecibles compañeros de cama de la política (y de la ideología) aliaron más eficazmente a Rivera con los capitalistas estadounidenses, Ford y Rockefeller, que con los ideales del Partido Comunista Mexicano.

Una doble ironía se desarrolló cuando Rivera pintó un retrato de Vladimir I. Lenin en el fresco del Centro Rockefeller en 1933, con ánimo de mostrar su solidaridad y asegurar su sitio en el interior de su propio partido en México. Los pagadores liquidaron toda su deuda con el artista para evitar una demanda por incumplimiento de contrato, pues no podían permitir este retrato en el recibidor de un edificio de oficinas al que tenía libre acceso todo mundo y no convencieron a Rivera de que lo quitara de ahí. Ese mismo año, poco después, Rivera invirtió su pago en la pintura de una versión más pequeña del mismo mural, con todo y el retrato de Lenin, en el Palacio de las Bellas Artes en la ciudad de México, "subsidiado", por así decirlo, con el dinero de Rockefeller. No deja de ser interesante que quienes observan hoy esos murales de la década de los treinta aprecien sobre todo sus méritos artísticos. Aquello que podría leerse como un comentario negativo sobre el capitalismo parece emerger como una visión enaltecedora de la fuerza de los trabajadores y de la industria, sin importar el sistema económico y la ideología política.

Aunque el desastre de Nueva York aún era cosa del futuro cuando Rivera llegó a San Francisco a pintar en 1930,

la prensa local ya había empezado a hacerlo trizas. El *Chronicle* de San Francisco publicó el pastiche de una foto de la escalera principal en la Torre de la Bolsa de Valores sobre la que se sobrepuso una réplica del fresco de Rivera *Noche de los ricos* —que ofrecía una visión satírica de Henry Ford, John R Morgan y Nelson Rockefeller, padre, en el edificio de la Secretaría de Educación Pública en la ciudad de México— para cuestionar el proyecto de la Bolsa de Valores: "¿Tendrá un toque rosa la decoración (del Lunch Club)?" El colmo: en la actualidad, el fresco concluido de la Torre de la Bolsa de Valores, *Alegoría de California*, si bien oculto al público en un salón privado, es uno de los verdaderos tesoros artísticos de San Francisco.

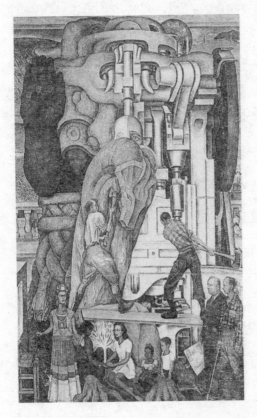

"Unidad Panamericana". Fresco 3, 1940.

Rivera llegó a San Francisco precedido por su fama. En el escultor Ralph Stackpole, quien conociera a Rivera en sus días de estudiante en la segunda década del siglo, el muralista mexicano tuvo un abogado y un patrocinador. Al regresar de un viaje a México en 1926, Stackpole le obsequió a William Grestle, presidente de la Comisión de Arte de San Francisco, una pintura de caballete de Rivera que mostraba a una mujer con su hijo. Según el registro de Bertram Wolfe en su libro *La fabulosa vida de Diego Rivera*, Grestle se sintió comprometido a tal grado que fue incapaz de decir que la pintura no le gustaba. Al principio le pareció sumamente primitiva, demasiado sucia y sin personalidad, aunque después, diplomáticamente, le hizo sitio en la pared de su estudio, junto a un Matisse:

Para mi sorpresa, no podía apartar los ojos del cuadro y, en el curso de unos cuantos días, mi reacción hacia el mismo cambió por completo. La aparente simplicidad de su construcción probó ser el resultado de una capacidad no sospechada en primera instancia. Los colores me empezaron a parecer correctos y saturados de una serena inevitabilidad... En mi ánimo se deslizó el pensamiento de que lo que yo había tomado por un crudo embadurnamiento, poseía más fuerza y belleza que cualquiera de mis otras pinturas. Sin haber visto los murales de Rivera, empecé a compartir el emocionado entusiasmo de Stackpole. Al hablarme él de los murales de México, convine en que deberíamos hacer arreglos para que el mexicano pintara en San Francisco.

Tras donar 1,500 dólares para un pequeño mural en una de las paredes de la Escuela de Bellas Artes de California, Grestle tuvo la esperanza de que Rivera llegara en breve a pintar. Pero Rivera no concluía aún una serie de grandes murales en la ciudad de México. Pasarían cuatro años antes de que Rivera llegara a San Francisco, y

entonces pintaría para Timothy Pflueger en la Bolsa de Valores —con un contrato por 2,500 dólares—, gracias a los esfuerzos de Stackpole, comisionado por Pflueger para varias de las esculturas del lugar. Sin embargo, el Departamento de Estado de Estados Unidos negó a este "comunista mexicano" una visa por seis meses para residir en Estados Unidos mientras pintaba este proyecto, a la vez que sus mismos camaradas no lo bajaban de lacayo del imperialismo estadounidense y cohorte de pagadores millonarios como el embajador estadounidense Dwight Morrow, bajo cuya férula pintó los murales del Palacio de Cortés en Cuernavaca en 1929. Por suerte, el mecenas del arte Albert Bender, un corredor de seguros que se había dedicado a coleccionar obras de caballete de Rivera, persuadió al Departamento de Estado de que revirtiera la restricción en el visado. De este modo, Rivera llegó a San Francisco en septiembre de 1930 —acompañado de su carismática esposa, Frida Kahlo—, en donde fue cortejado, agasajado y celebrado, y se puso a trabajar en el fresco de Timothy Pflueger en la Torre de la Bolsa de Valores. La energía de Rivera, así como la mística del fresco como *genre*, intrigaron a tal modo a la comunidad artística que cuatro años después un grupo entusiasta de pintores tuvo la oportunidad de experimentar el magnetismo del muralismo en la Torre Coit. Varios de los artistas de ese grupo siguieron en otros muros; en particular dos de ellos han dejado un amplio legado público en San Francisco: Bernard Zakheim, en el Centro Médico de la Universidad de California, y Lucien Labaudt, en la Casa en la Playa.

La técnica del fresco

El interés por pintar murales al fresco en California comenzó en los años veinte, cuando un profesor de arte del

plantel de Berkeley de la Universidad de California, Ray Boynton, fue a México a estudiar el género artístico que "los tres grandes" (José Clemente Orozco, Diego Rivera y David Alfaro Siqueiros) se empeñaban en revivir de la antigüedad europea. Rivera en particular estudió en Italia el fresco de la Edad Media y el Renacimiento y volvió a México de su estancia en el extranjero a comenzar a trabajar esa técnica en 1921.

La técnica del fresco requiere concentración y espontaneidad. Aunque el artista por lo general colorea con pigmentos minerales, siguiendo los contornos de un dibujo que previamente se aplicó directamente sobre el húmedo muro recién enyesado, el muro mismo debe haber sido acicalado con toda propiedad. Por lo general, el yesero se presenta muy temprano el mismo día en el que se comienza a pintar (*giornale* es un día de trabajo) para aplicar una delgada capa de yeso sobre el boceto al carbón —a duras penas los elementos del dibujo abarcan un área de unos dos pies cuadrados. El artista, empleando un pequeño pincel (a Rivera, según uno de los pintores al fresco de la Torre Coit, Takeo Terada, le gustaban los pinceles para caligrafía hechos en Japón), aplica los pigmentos poco a poco, por lo general sobre una base de *wash* negro para asegurar la uniformidad del brillo del color. Una vez seco el yeso, las partículas de color quedan suspendidas sobre la superficie; el fresco terminado conserva el brillo de sus colores para toda la vida, pues en el medio físico adecuado ni se atenúa ni se cuartea. Si no se les mortifica, con el tiempo los colores se vuelven aún más hermosos, pues la superficie de yeso desarrolla un 'cristal' que intensifica los matices del color mineral. Por este motivo, hace poco, cuando los restauradores limpiaron el humo del incienso y la pátina de varios siglos, los frescos de Miguel Ángel en la Capilla Sixtina en el Vaticano resultaron hoy más brillantes de lo que cualquiera hubiera esperado.

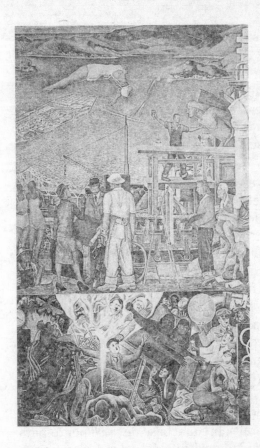

"Unidad
Panamericana".
Fresco 4, 1940.

Alegoría de California

En la actualidad, los dos pisos del Club de la Ciudad parecen fruto del *art deco* de los treinta, aunque el arquitecto de interiores de Timothy Pflueger, Michael Goodman, negaba la influencia de ese estilo europeo. De hecho, dijo: "La verdad es que aquí no hay estilo alguno".

Cuando Diego Rivera preguntó en qué pared pintaría el fresco para Pflueger, Goodman contestó que le quitaría algunas de las losas del mármol travertino color beige de la escalera, dejando a cada lado dos amplios cuadros y

despejándole asimismo el techo. El mismo Goodman le contó a Rivera de un centro nocturno que había visto en Dusseldorf, Alemania, cuyo propietario, negándose a cortar un largo *batik* en tela, tuvo a bien colgarlo sobre la pared, pero cubriendo asimismo el techo, creando una "L" invertida. Tal parece que a Rivera le encantaron las proporciones, diciendo que eran perfectas para sus conceptos de la "simetría dinámica".

Es por lo anterior que el mural del Club de la Ciudad cubre el techo y una de las paredes entre los pisos diez y once. Como pintara recientemente los frescos de la capilla de Chapingo, en donde Rivera retrató a su segunda esposa, Lupe Marín, como una fértil diosa de la tierra, en éste une aquel tema de la agricultura con el de la industria, reiterando así los dos íconos escultóricos de estos temas —origen de las riquezas en California durante la década de los treinta— ubicados en el exterior, sobre la calle Pine, en el frente de la Bolsa de Valores, realizados por Ralplí Stackpole. Aquí Rivera emplea el tema de la diosa para representar las riquezas de California, fruto tanto de la tierra como del esfuerzo humano. La famosa campeona de tenis Helen Willis Moody, con un collar de oro con eslabones en forma de granos de trigo, unos ojos azules que miran al frente con serenidad, sostiene en su mano izquierda el trigo y la fruta, a la vez que su mano derecha muestra un cuajo de tierra que ha arrancado para dejar al descubierto a los obreros en las minas extrayendo los metales para la industria. En la parte superior del fondo, el artista muestra las industrias localizadas en el área de la bahía de San Francisco: las refinerías petroleras de Richmond, las compañías navieras (Matson y Dollar) del océano Pacífico, y el equipo de dragado que se usaba entonces para buscar los últimos vestigios de oro en el Valle de Sacramento. Dos símbolos recurrentes en los tres frescos más relevantes de San Francisco aparecieron aquí por primera vez: uno es el

retrato humanizado de los respiraderos en las azoteas de ciertos edificios, cuya ingeniería fascinó a Rivera; el segundo, un manómetro con la aguja de peligro en la banda roja, que acaso representara la idea de Rivera sobre la autodestrucción del capitalismo.

Algunas figuras específicas como la de James Marshall, como uno de los gambusinos en Sutter's Creek en 1848; Luther Burbanck, célebre horticultor; Peter Stackpole, el hijo del escultor, que aquí aparece sosteniendo un avión de juguete como una visión de los transportes en el futuro; y Víctor Arnautoff, colega muralista, muestran momentos climáticos del desarrollo de California una vez que el descubrimiento del oro alteró su economía. La Diosa de la Tierra de Chapingo se convierte en una Diosa del Cielo cuando Moody se lanza un clavado por el cielo. Las aves de la capilla se han transformado aquí en aeroplanos, y tenemos dos sorprendentes ejemplos de poliangularidad: un modelo andrógino, el cual parece femenino al contraerse y, extendido, masculino; y la cara de un sol gigantesco, cuya benévola mirada parece seguir al espectador mientras camina debajo de ella.

Aunque quienes seleccionaron a Rivera para este trabajo temían que pudiera pintar temas revolucionarios —tal y como lo estaba haciendo en la ciudad de México—, Rivera se las arregló para agradar a sus pagadores, aun cuando firmó el mural con pintura roja al pie de uno de los pinos gigantescos de California que aparece en el extremo izquierdo. Hoy se podría decir que Rivera mostró la explotación provechosa de la tierra, aunque también celebraba un aspecto vibrante de la economía de California al mismo tiempo que retrataba la armonía entre la naturaleza y la humanidad.

El sueño de la señora Stern

En 1931, mientras "vacacionaba" en la casa de la esposa de Sigmund Stern, mecenas del arte, sita en el suburbio de Atherton, Diego Rivera pintó un pequeño fresco en el comedor exterior, cuyo tema se basó en una fantasía de esta señora —relativa a que idílicamente ahí habrían de florecer, cosechar y disfrutar los frutos del trabajo durante todo el año. En esta obra, Rivera mezcla modelos anglos y mexicanos: la nieta de la señora Stern, Rhoda, su amigo Peter, y Diaga, la hija del jardinero hispano —en el extremo derecho—, aparecen al fondo con una canasta colmada de frutos de todos colores.

Otro nieto, Walter, aparece plantando semillas a la izquierda. El tractor a la distancia y los trabajadores acicalando la tierra combinan el interés de Rivera por la máquina con su filosofía del trabajo como el fundamento de todo el esfuerzo humano.

La hechura de un fresco

Al llegar a su tercer fresco en el área de la bahía de San Francisco, Diego Rivera al fin empezó a pintar el mural que le habían invitado a decorar originalmente en 1927 en el Instituto del Arte. Los primeros dos *sketches* para esta obra muestran dos planos y locaciones distintas a los del proyecto concluido. El mural iba a estar originalmente en una pared exterior del patio central, el cual Rivera rechazó debido a los cortes visuales que éste mostraba. Escogió entonces el muro Sur de la galería interior, de altos techos de dos aguas, el cual contiene una ventana redonda, similar a la disposición de las ventanas de Chapingo. Los primeros borradores muestran grupos de trabajadores, con

un andamio pintado que sirve para fraccionar el cuadro en seis escenas, incluyendo al trío de los patrocinadores, abajo al centro. Una vez que abandonó ese proyecto, Rivera escogió el muro Norte, sin ventanas, conservando el andamio y sus secciones, pero mostrando una enorme figura femenina al fondo. Como Rivera concluyó el fresco en la Torre de la Bolsa de Valores antes de empezar a trabajar en el Instituto del Arte, al parecer ya había satisfecho su necesidad de abordar el tema de la diosa de la tierra. Así es que la composición final del fresco muestra aquí a un gigantesco obrero-ingeniero de mezclilla, con las manos en una manija y en una palanca, y cuya gorra llena la parte alta justo debajo de las dos aguas del techo. (Esta imagen dominará asimismo al malhadado mural de Rockefeller, reproducido más adelante en el Palacio de las Bellas Artes). El enorme andamio divide el espacio en tres grandes secciones, lo cual conforma un total de ocho subsecciones que contienen viñetas de trabajadores en diversas actividades. El propio Rivera aparece en el centro del tríptico, dándole la espalda al espectador, sentado en una de las vigas del andamio, con las piernas entrelazadas, con una paleta en la mano izquierda y un pincel en la derecha.

La parte izquierda del tríptico muestra a Ralph Stackpole esculpiendo una gran cabeza; a su alrededor hay varios asistentes. Arriba a la izquierda aparecen cuatro de los respiraderos que se ven en los tres frescos que realizó Rivera en San Francisco. (El ominoso manómetro está abajo, en la parte inferior a la izquierda del centro). El rojo de las camisas de los trabajadores se equilibra con el rojo de los paneles al extremo derecho: las puntas de acero de los nuevos rascacielos en construcción en el centro de la ciudad.

Otras figuras identificables en el panel central son el artista Clifford Wight, que sale dos veces —con una

plomada y con los brazos abiertos, midiendo—, a ambos lados de la enorme cabeza del obrero del centro; lord John Hastings, en el andamio, abajo al centro; y en medio a la derecha, Matthew Barnes, maestro yesero, quien aquí aparece al realizar su trabajo para este fresco. El tríptico de las figuras de los mecenas artísticos al estilo del Renacimiento, abajo al centro, en el instante en que examinan uno de los planos del edificio, muestra a los conocidos benefactores de este y de otros proyectos locales: a la izquierda aparece el arquitecto de la Torre de la Bolsa de Valores, Timothy Pflueger; al centro está la persona que donó este fresco, el comisionado de Arte, William Grestle; y a la derecha aparece el arquitecto de este edificio, Arthur Brown, hijo, quien asimismo diseñó el Ayuntamiento, la ópera y el Edificio de Veteranos en el Centro Cívico de San Francisco.

Arriba a la derecha, Rivera muestra a los obreros del acero y a los remachadores al levantar el armazón de un nuevo rascacielos, acaso diseñado por Pflueger. Tal y como sucedió en el Club de la Ciudad, Rivera pinta aquí un aeroplano en lugar del pájaro que habría empleado en México. Abajo a la derecha muestra a dos de sus colegas: el artista-arquitecto, de saco blanco, Michael Goodman, transformado en ingeniero con una regla de cálculo —aunque por lo regular vestía de azul y usaba pincel y paleta—; la artista-diseñadora Geraldine Colby Fricke —también identificada como Marian Simpson—, la única mujer que aparece en este fresco; y Albert Barrows, un artista-ingeniero, semicaricaturizado. La firma con fecha de Rivera aparece debajo de un restirador colocado sobre una tarima junto a una ventana en azul fuerte.

Tanto la composición como el contenido filosófico de este fresco han sido objeto de interesantes análisis. Stanton L. Catlin, en el catálogo que se realizó en Detroit para *Diego Rivera: A Retrospective*, discute el tradicional tríptico de los

altares europeos, con el techo como frontón, propio de los templos medievales y renacentistas que Rivera habría estudiado en sus años italianos. Catlin da ejemplos de artistas tan ilustres como Cimabue, Giotto, Masolino y Masaccio, cuyos trípticos en los altares con frecuencia colocaban al centro a la Virgen y al niño, o bien, una crucifixión gráfica, en tanto que los paneles laterales mostraban viñetas provenientes de las vidas de los santos. Rivera hizo aquí un reemplazo: el enorme obrero como "ordenadora figura central... una derivación icónica de la creencia cristiana en un ser superior". Claro que la propia imagen de Rivera de espaldas, con pincel y paleta, frente al público, ocupa el espacio que tradicionalmente se reservaba para el símbolo religioso más relevante.

La Torre Coit

Al partir a Detroit para pintar bajo los auspicios de Edsel Ford en 1932, Diego Rivera dejó atrás un grupo de inspirados artistas jóvenes. Ya fuera por la ideología de Rivera, o al margen de ella, estos artistas se pusieron a buscar paredes para pintar murales —en particular, frescos. Por una casualidad de la historia, el financiamiento gubernamental llegó a finales de 1933 a través del Proyecto Artístico de Obras Públicas para apoyar el primer programa en Estados Unidos que usó las prácticas de Álvaro Obregón: dar trabajo a los artistas como obreros "con salarios de plomeros" en la nómina federal.

La Torre Conmemorativa Coit, construida con los fondos que dejó Lillie Hitchcock Colt, como ella lo estipulara: "para embellecer la ciudad que siempre amé", se suponía que sería un museo, según las pretensiones de su arquitecto Henry Howard, para albergar los recuerdos de los

pioneros de la "Fiebre del Oro" en San Francisco. Pero la torre estaba vacía al concluirse en octubre de 1933, pues la Gran Depresión no favoreció las colecciones de piezas históricas. Aún así, resultó el lugar ideal para albergar el arte de veintiséis artistas y diecinueve ayudantes, quienes cubrieron 3 691 pies cuadrados de pared con frescos, murales al óleo sobre tela, e incluso un pequeño cuarto al temple.

La tarea de todos ellos consistió en continuar los temas que habían inspirado al escultor Ralph Stackpole en la Torre de la Bolsa de Valores: agrícolas e industriales, con las ramificaciones lógicas en la comunidad que fueron posibles gracias a una fuerte base económica. Así los artistas pintaron las escenas que les encargó el director del proyecto, el curador Walter Heil, salidas de la vida de la ciudad, los periódicos, una biblioteca, los bancos y la agroindustria. En la escalera que sube al segundo piso, Lucien Labaudt pintó una bullida calle Powell, llena de ciudadanos bien vestidos. En el segundo piso, los artistas pintaron imágenes del deporte, patios infantiles, días de campo, escenas de caza y, por último, un interior al temple de una casa de la clase alta, todo ello al margen de la depresión económica.

En la parte baja, los artistas recurrieron a los guiños políticos de tipo socio-realista a la manera de Rivera, Victor Arnautoff, posando junto a un puesto de periódicos con las publicaciones comunistas *New Masses* y *Daily Worker*, los símbolos de Clifford Wight de la hoz y el martillo soviéticos; los trabajadores migratorios y los manifestantes en una marcha en memoria del Primero de Mayo de John Langley Howard; y el retrato de Howard, realizado por Bernard Zakheim, sacando un tomo de *Das Kapital* de Karl Marx en la biblioteca. A la derecha de esta sala de lectura, Stackpole de perfil lee el amplio titular de un periódico que menciona la destrucción del fresco de Rivera en el Centro Rocketeller, cuyas noticias llegaron a oídos de los

artistas mientras pintaban la Torre. (Hasta el conservador Frede Vidar incluyó esa noticia, junto a un retrato de Adolfo Hitler con una suástica, en su panel de una *Department Store*).

Aunque la mayoría de las escenas en la Torre Coit no expresan una ideología política fuera de su regionalismo, la prensa del día explotó la imaginería de los cuatro radicales, pues en conjunción con la gran huelga marítima de 1934 de la Costa Occidental, estos escándalos servían para vender periódicos. Junius Cravens, columnista del *News* de San Francisco, se refirió a Rivera como "el mexicano gargantuesco (quien fuera) dios de los pintores al fresco de Estados Unidos (sobre todo en la Torre Coit), en particular de aquellos que carenan a babor. En sus ganas de emular las pinceladas de Rivera, no sólo caen en la extrema izquierda, sino que van hacia atrás".

Hoy el contenido ideológico de la iconografía ya forma parte de los anales de la historia. Cada año casi cuatrocientos mil visitantes tienen oportunidad de ver lo que ha emergido como un verdadero toque de distinción de San Francisco.

La "Unidad Panamericana"

La unidad panamericana es la pintura mural más grande y compleja que realizará Diego Rivera en San Francisco: el amplio matrimonio de los temas de las artesanías mexicanas con la tecnología estadounidense.

En 1939, la Exposición Internacional de Golden Gate se inauguró en la isla de Treasure Island, en medio de la Bahía de San Francisco. La exposición ofreció a miles de visitantes perspectivas nuevas del pasado, del presente y del futuro del mundo. Miles de automóviles viajaron so-

bre el Puente de la Bahía entre San Francisco y Oakland, recién inaugurado, y se estacionaron en los terrenos rellenados que bordeaban Treasure Island. Los visitantes tuvieron la oportunidad de apreciar centenares de exhibiciones nacionales e internacionales.Una de las exhibiciones, llamada Arte en Acción (desde el 1 de junio hasta el 29 de septiembre de 1940), fue de interés especial porque se había diseñado para que el público pudiera observar a los artistas en el proceso de crear sus pinturas, esculturas y frescos. Timothy Pflueger, un arquitecto prestigioso de San Francisco y uno de los organizadores de la Exposición, invitó a Diego Rivera para que participara en esta exhibición especial. Rivera fue contratado para pintar un fresco de dimensiones gigantescas que se instalaría después en el edificio de la biblioteca que se iba a construir en los predios de San Francisco Junior College (el actual City College of San Francisco), institución en la cual Pflueger trabajaba entonces como el arquitecto principal.

En 1940, el arte en Treasure Island descendió de su pedestal. El edificio de Bellas Artes (Fine Arts) se convirtió en un enorme estudio donde los visitantes podían observar y conversar con los creadores de los frescos, mosaicos, pinturas, esculturas, alfarerías y textiles.Rivera llegó a San Francisco en 1940, divorciado de su segunda esposa, la artista Frida Kahlo, y fue a vivir en el estudio del artista Ralph Stackpole en la calle Calhoun, No. 42, en Telegraph Hill. Durante el periodo en que Rivera trabajaba en el fresco en Treasure Island, Frida vino a San Francisco y la pareja volvió a casarse.

La creación del fresco empezó una vez que los dibujos que Rivera había hecho para el mural recibieron la aprobación de la Comisión de Arte de San Francisco, el 25 de julio de 1940. Cuando la Exposición se clausuró el 29 de septiembre de 1940, el mural todavía no se había terminado. Rivera y su asistente principal, Emmy Lou Packard,

continuaron trabajando durante dos meses después de la clausura en el cavernoso espacio vacío de la exhibición (en realidad un hangar de avión) usando como su solo medio de calefacción una plancha para hacer *wafles*.

A finales de 1940, el público recibió otra invitación a Treasure Island, pero esta vez era para ver la obra terminada de Rivera. El viernes 30 de noviembre, unas cinco mil personas asistieron al preestreno de la obra. La exhibición del mural para el público en general tuvo lugar el domingo 22 de diciembre. En esa fecha, entre 25 y 30 mil personas se congregaron en el edificio para celebrar la terminación de la obra maestra y para lamentar el final de la exhibición. Después, el fresco fue empacado en diez cajas y almacenado.

El fresco de Rivera, que medía 22 pies de alto y 70 de ancho, fue la piedra angular de Arte in Acción.Los planes de Pflueger para el nuevo edificio de la biblioteca en City College contemplaban una galería para la exhibición permanente del mural de Rivera. Pflueger murió en 1946 y la biblioteca que él había diseñado nunca se construyó. Las ideas políticas de Rivera suscitaron muchas controversias. Su fama, intensificada por la representación de los dictadores en el Tablero 4 y las estrecheces presupuestarias durante la Segunda Guerra Mundial, mantuvieron el fresco almacenado hasta después de la muerte de Rivera en 1957.

Los tableros del mural se guardaron inicialmente en Treasure Island, donde uno de ellos sufrió un daño parcial en un incendio en el almacén. Durante un periodo breve, se consideró la posibilidad de almacenarlos en el Museo de Young, pero para trasladarlos al edificio del museo, habría sido necesario utilizar una grúa y meterlos por un tragaluz. El precio de esta operación era prohibitivo. Finalmente, se decidió guardarlos en un cobertizo dentro de los predios de San Francisco Junior College.

Sin embargo, el destino cambió los planes: la segunda guerra mundial se interpuso, Timothy Pflueger murió repentinamente de un ataque al corazón en 1946, y Rivera de cáncer en 1957. De este modo quedó en el hermano menor del arquitecto, Milton Pflueger, determinar el sitio definitivo para el fresco. Los diez paneles del fresco estuvieron almacenados durante veintiún años. Así que en 1961, Milton Pflueger modificó el diseño de su nuevo auditorio para acomodarlos en un muro curvo en donde están hasta el día de hoy en lo que es el Teatro Diego Rivera.

La compleja composición de *La unidad panamericana* requiere explicación: Rivera escribió copiosamente sobre esta mezcla de las artes del México antiguo y la tecnología de los modernos Estados Unidos. La composición no se "lee" linealmente. Más bien del lado izquierdo se abre un paréntesis con la brillante cola multicolor de la serpiente emplumada, Quetzalcóatl, la cual sale de un templo y termina en una cabeza de piedra que Mardonio Magaña está esculpiendo; un tótem tolteca hace las veces de un ancla. En el extremo derecho están los primeros pioneros estadounidenses al entrar a una "tierra nueva y vacía" por encima del paréntesis que se cierra hacia la derecha, formado por una banda transportadora de grava, con una prensa de lagar a manera de ancla. Estas dos configuraciones en los bordes exteriores abrazan las entremezcladas escenas interiores.

La impactante imagen central, a la cual Rivera llamaba "La máquina de colmillos de serpiente", es una síntesis de la Coatlicue, la diosa azteca de la tierra y de la muerte, con una aplanadora salida de la planta de automóviles Ford en Detroit. A la diosa, con sus símbolos de cabezas de serpientes, su falda de serpientes engalanadas, y un corazón humano y una calavera, Rivera añadió una gran mano café con cuatro cojinetes de jaguar de color turquesa para poner un alto a la tiranía de la inminente Segunda Guerra

Mundial. Dos figuras al instante de ejecutar un clavado —Helen Crlenkovich, campeona de clavado del City College en la feria— se apartan a ambos lados de la imagen central al realizar su salto, otorgándole una sensación de circularidad a cada parte de la composición. La clavadista de la izquierda, cuyo cuerpo se refleja en la niebla típica de San Francisco, queda encima de la ciudad; debajo de ella están los familiares edificios que diseñara el patrocinador Timothy Pflueger: el rascacielos Médico-Dental, situado en el 450 de la calle Sutter, y el edificio del Telégrafo del Pacífico, en la calle New Montgomery —edificios que cuentan con un recibidor diseñado por Michael Goodman. Pflueger influyó asimismo en el diseño del Puente de la Bahía construido en 1936, el cual se ve detrás de la figura de la diosa y vincula a la ciudad con la Isla del Tesoro, pintada arriba a la derecha, debajo de la segunda clavadista. Enfrente de esta "máquina con colmillos de serpiente" hay tres retratos del tallador noroccidental Dudley Carter, con un hacha: primero aparece tallando el Carnero Cimarrón, que más adelante se convertiría en la mascota del City College de San Francisco; luego blande el hacha como leñador; y por último sostiene el hacha junto a Timothy Pflueger, ambos "patronos" de este mural.

Dos tipos de guerra se contraponen. Rivera muestra a las figuras que admira de las guerras revolucionarias, como Simón Bolívar, Miguel Hidalgo y José María Morelos, así como a George Washington, Thomas Jefferson, Abraham Lincoln y John Brown. Su contraparte, la guerra gaseosa que aparece a la derecha, incluye a dictadores como José Stalin —retratado como el asesino de Leon Trotsky—, Adolfo Hitler y Benito Mussolini para mostrar el inicio de la Segunda Guerra Mundial, una guerra que en 1940 Rivera percibe como el engrandecimiento del totalitarismo.

Otros retratos muestran a Frida Kahlo vestida de tehuana; a Paulette Goddard y Charlie Chaplin en la

película *El gran dictador*, a Emmy Lort Packard, la asistente de Rivera; a los inventores estadounidenses Henry Ford y Thomas Edison; al artista Albert P. Ryder; y a los artistas-inventores Samuel Morse y Robert Fulton. En dos autorretratos, Rivera se muestra a sí mismo como pintor de frescos y después como poseedor del Árbol de la Vida. Los tres respiraderos en la azotea de un edificio han reducido sus dimensiones, pero la aguja roja en el manómetro ha llegado peligrosamente al punto de la explosión. Y la imaginería de las manos de los obreros invade todo el mural.

Es una obra intrincada y monumental. Se trata de una historia que no es para creerse, tanto local como universal, con el fuerte mensaje de la necesidad de la unidad panamericana. No obstante haberse educado en Europa, Rivera enfatiza aquí los dos temas del arte y la tecnología del hemisferio occidental, ampliando las ideas que empezara a esbozar en la Bolsa de Valores, en donde mostraba la agricultura y la industria de California.

De este modo, en el lapso de una década, Rivera cierra el círculo de sus frescos en San Francisco.

Diego interpreta el mural...

"El mural que estoy pintando ahora trata de la unión entre la expresión artística del Norte y la del Sur de este continente, y eso es todo. Considero que para lograr un arte americano, verdaderamente americano, será necesario esto, combinar el arte indígena, el mexicano y el esquimal, con un impulso creador similar al que produce máquinas, la invención que emana del lado material de la vida, que es también un impulso artístico, primordialmente el mismo impulso, pero con otra forma de expresión"."En

el centro de mi mural hay una figura grande; un lado consiste en el cuello de Quetzalcóatl, con elementos de la diosa mexicana de la tierra y del dios del agua. El otro lado de la figura consiste en una máquina, la máquina utilizada para fabricar salpicaderas y piezas para aviones. De un lado de esta imagen está la cultura norteña y del otro, el arte sureño, el arte de las emociones. Hay gente trabajando en la creación de esta figura, artistas del Norte y del Sur, mexicanos y norteamericanos. Puse también a Fulton y Morse, artistas que además de ser pintores, inventaron herramientas de la revolución industrial, el telégrafo y el barco de vapor, los medios para transportar ideas y materiales. Del Sur viene la serpiente emplumada, del Norte, la banda transportadora. Esto es, pues, lo que intento expresar en el mural.

"En ambas Américas veo a muchísima gente pintando, hasta donde puedan, como Picasso, como Matisse, como Cézanne —no como ellos mismos sino como algún europeo que estiman. Picasso pinta lo que él siente, y sólo lo que él siente. Si él cree que está copiando algún estilo ajeno, quizá el griego, el resultado no es arte griego, es otra cosa, por lo que Picasso puso de sí mismo. Luego, él asimila lo que ha copiado, y pronto su expresión es toda Picasso.

"Aquí en el edificio de Bellas Artes hay un hombre tallando madera. Este hombre era ingeniero, un hombre preparado y complejo. Vivió entre los indígenas y después llegó a ser artista, y por un tiempo su arte era como el arte indígena —aunque no del todo, pero él ya había asimilado muchísima sensibilidad indígena y ella se reflejaba en su arte. Lo que talla ahora ya no es arte indígena, sino su expresión propia, y ahora su expresión propia contiene lo que ha sentido, lo que ha aprendido de los indígenas. Eso está bien, así es como debe ser el arte. Primero la asimilación y luego la expresión. Pero, ¿por qué creen los artistas

de este continente que tienen que asimilar siempre el arte europeo? Deberían recurrir a los otros americanos para enriquecer su obra, porque si imitan a Europa el resultado será siempre algo que ellos no podrán sentir, porque al fin y al cabo, no son europeos".

"Considero que para lograr un arte americano, verdaderamente americano, será necesario esto, combinar el arte indígena, el mexicano y el esquimal, con un impulso creador similar al que produce máquinas…

"Yo no creo que la capacidad para la expresión artística tenga nada que ver con la raza o con la herencia. Con la oportunidad, simplemente. En esta civilización estamos más aglomerados, más apresurados, y desde la niñez tenemos que hacer cosas que no queremos hacer, y así se destruye lo que es creativo, o cuando menos se encauza a la fuerza en otras direcciones no artísticas, debido a la presión que existe en contra de la verdadera expresión artística. De modo que la gente de esta civilización expresa sus emociones de maneras no artísticas, y el ambiente impide la función del artista.

"En el Sur o muy al Norte, donde no existe un sistema que ordene siempre 'haz esto, haz lo otro', allí sí es fácil producir arte, porque allí los artistas no se reconocen como tal, ni saben que el arte es algo ajeno a la vida, ni que para hacer arte hay que ser un genio o un loco. Allí producen arte por su amor a los animales, los cazan para alimentarse, los matan, sus emociones están vinculadas a los animales —así que expresan estas emociones en estas pequeñas piezas talladas. A ellos no se les han exprimido sus emociones y por lo tanto, son capaces de funcionar como artistas".

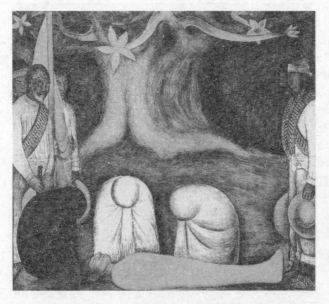

"La constante renovación de la lucha revolucionaria".
Fresco. Cuarta pared, parte izquierda, 1926-27.

En Chapingo

La década de los veinte del siglo pasado fue prolífica para Diego Rivera. En 1924, mientras trabajaba en los frescos de la Secretaría de Educación Pública, fue comisionado para decorar la capilla del nuevo plantel de la Escuela Nacional de Agricultura, fundada hacia 1854 en el Exconvento de San Jacinto de la ciudad de México. Después de la Revolución, el tema agrario cobró un nuevo sentido y en 1923, con Álvaro Obregón como presidente de la República, se expropió la Exhacienda de Chapingo para que albergara a la nueva escuela, que en 1974 recibió el nombre de Universidad Autónoma de Chapingo. El edificio es del siglo XVII aunque en el XIX se realizaron importantes remodelaciones. Rivera comenzó por decorar lo que antiguamente fue el casco de la hacienda y entonces eran las oficinas administrativas de la escuela. En esta área realizó, sobre el cubo de las escaleras, cuatro frescos: *Reparto de tierras, El malgobierno, Aquí se enseña a explotar la tierra no al hombre* y *El buen gobierno*. En 1946 regresó a pintar, sobre los nichos, los retratos de Manuel Ávila Camacho, Marte R. Gómez, Álvaro Obregón y Ramón Denegri. En el corredor pintó diseños geométricos en grisallas, el texto del acta de inauguración de la escuela y dos frescos, *Agua y aire, Sol y tierra*. Aunque éstos murales son importantes, los que decoran la antigua capilla

representan obras maestras del muralismo mexicano y posiblemente sean de los trabajos más importantes de Rivera.

El título del conjunto es *Canto a la tierra* y el tema principal es la revolución agraria, asunto controvertido durante la Revolución y de gran importancia política. Además, para Rivera la agricultura era un puente histórico entre el México indígena y el campesino, idealizados por él en sus murales de la Secretaría de Educación. En el *Proemio al Canto*, sobre los muros del sotocoro de la capilla, Rivera dedicó el conjunto a los líderes agrarios muertos, en particular a Emiliano Zapata, Otilio Montaño y los que continúan en la lucha, expresando la nobleza de su sacrificio y la dualidad entre vida y muerte, revolución social y evolución natural, temas centrales a lo largo de los muros del resto de la capilla.

En el desarrollo de la composición, Rivera se inspiró en los murales del Renacimiento italiano, dando un cariz casi religioso y bíblico al tema de la explotación de la tierra. La lectura del complejo programa iconográfico es dual: lo que se relata en un muro tiene su contraparte alegórica sobre el que lo confronta y se conecta mediante las figuras en escorzo (en perspectiva) representadas sobre los plafones y bóvedas de la nave central.

Los frescos del muro Oeste ejemplifican el desarrollo social de la explotación de la tierra; los del muro Este abordan varias etapas de la evolución biológica. Los murales del desarrollo social tienen varias referencias cristianas y algunas de las figuras recuerdan composiciones católicas. En contraste los murales de la evolución biológica están realizados a partir de monumentales desnudos alegóricos, que expresan la voluptuosidad de la fecundación. Rivera plasmó en el muro frontal de la nave a su propia mujer embarazada, Guadalupe Marín, quien representa la tierra fecundada y también sirvió de modelo para la tierra explotada. La tierra virgen fue modelada por Tina Modotti y

el fuego, según algunos autores, es Pablo O'Higgins, quien también participó en la elaboración de los murales.

La puerta

Al terminar de pintar la capilla, Rivera hizo un diseño para la puerta, que es de dos hojas labradas en madera, cada una con tres escenas. En la hoja izquierda, que representa la izquierda política, se ve, en el recuadro superior, el símbolo del comunismo; al centro, la figura de Zapata rechazando a los falsos revolucionarios, y abajo, una familia campesina redimida. En la hoja derecha se contraponen, arriba, los símbolos del capitalismo, al centro, una caricatura de Pascual Ortiz Rubio con dos caras: una dirigiéndose a Zapata y otra recibiendo dinero de un norteamericano, y abajo, el retrato de Plutarco Elías Calles y su esposa, vestidos a la moda yanqui y respaldados por el secretario de Hacienda de 1929, Luis Montes de Oca, un arzobispo y un capitalista.

Sotocoro

Mujer sentada con dos mazorcas de maíz. Niño que sueña con la abundancia de manzanas, trigo y maíz.

Sangre de los mártires revolucionarios fertilizando la tierra. Los cuerpos sepultados de los líderes agrarios Emiliano Zapata y Otilio Montaño nutren el suelo, de donde salen mazorcas de maíz. La claraboya está enmarcada por una gran flor que parece un sol.

Símbolos del nuevo orden. Sobre el plafón del sotocoro se ve una estrella roja de cinco puntas, de la que brotan cuatro

manos: una con la hoz, otra con el martillo —símbolo de los obreros y campesinos del comunismo— y otras dos con las palmas abiertas.

El propagandista o Nacimiento de la conciencia de clase. Un campesino con overol de obrero señala a los mineros y se dirige a los campesinos que extraen la riqueza de la tierra. Entre la multitud del lado izquierdo se distinguen una hoz y un martillo, que representan la unión de obreros y campesinos.

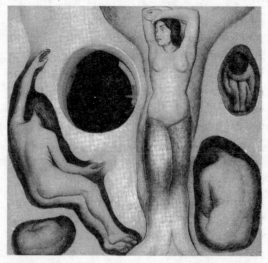

"Germinación".
Fresco. Tercera pared, parte derecha, 1926-27.

Muro Oeste

La tierra esclavizada o Fuerzas reaccionarias. La tierra mexicana, representada por el perfil de una mujer desnuda, es explotada por alegorías del Capital, el Militarismo y la Iglesia.

El agitador u Organización clandestina del movimiento agrario. Un campesino explica a obreros y campesinos aliados lo duro de sus circunstancias laborales. Sus herramientas de trabajo parecen armas para conquistar la tierra. Otro campesino lee un volante —recordando que la prédica debe ser oral y escrita. Sobre el conjunto se ve una mano que gesticula con indecisión. Corresponde al mural *Germinación*.

Los explotadores o Formación de los líderes revolucionarios. Un minero, cuya figura se asemeja la de un crucifijo, es revisado a la entrada de una mina. Al centro, un campesino está agobiado por la dura carga y a su lado un segador, con una hoz, mira indignado una escena en la que, desde su caballo y protegido por el arma de un capataz, un hacendado azota a un trabajador.

Revolución-germinación o Constante renovación de la lucha revolucionaría. Un campesino muerto y otros que lo velan, cubiertos; con cananas, representan la indignación del movimiento social y se equiparan con el mural *Fecundación o Maduración*. Rivera regresa a su tema del sacrificio de la muerte por la Revolución, como un ciclo de renovación. El medio punto (medio arco) tiene un puño en actitud combativa

Revolución-fructificación o Triunfo de la Revolución. Se representa una trinidad: soldado, campesino y obrero, cada uno dando y consumiendo los frutos de su trabajo, en oposición al panel de *La abundancia de la tierra*.

Bóvedas de las crujías

Los elementos. Una mujer desnuda que flota en el cielo y aprieta sus pechos simboliza la tierra que nutre al mundo. A su alrededor se ven un arco iris, tres mujeres, el Sol y el Viento, representando los elementos naturales en libertad.

En busca del camino. Al centro de la bóveda dos figuras tantean en el aire, como pidiendo al cielo una respuesta. Aquí, al igual que en las demás bóvedas, Rivera adaptó los elementos arquitectónicos a su composición. Se refleja la búsqueda de una solución; es la etapa de gestación. Todas las figuras están vistas en escorzo y se encuentran enmarcadas en nichos.

Revelación del camino. Al centro de la bóveda dos figuras encuentran una estrella roja. La estrella está rodeada por llamas de fuego y dos monumentales figuras morenas, los guardianes de la verdad, dentro de nichos.

Legal posesión de las bondades de la tierra. Dos hombres enlazan una hoz y un martillo y al fondo se ve una estrella roja, símbolo del comunismo. A los lados aparecen varios hombres sentados con gavillas de trigo, uno de ellos con la hoz y otro con el martillo. Alrededor cuatro figuras portan productos de la tierra: maíz, caña de azúcar, uvas y frutas.

Muro Este

Fuerzas subterráneas. Las fuerzas volcánicas del subsuelo están personificadas por mujeres que ascienden por grietas ardientes; sus cabelleras y los cristales multicolores simbolizan la riqueza mineral de la tierra. Según Rivera, en lo profundo del subsuelo hay espíritus que usan sus fuerzas para ayudar al hombre. La esfinge llameante que sale de la cueva con los brazos extendidos desea asir a los espíritus de los metales y ponerlos al servicio de la industria.

El fuego o El elemento masculino. Un hombre desnudo cuyo modelo fue Pablo O'Higgins, representa el fuego y el principio fecundador de la naturaleza.

Fecundación o Maduración. Alrededor de la claraboya se ve un capullo rodeado por cuatro mujeres desnudas en posiciones semejantes a las de las figurillas prehispánicas.

Germinación. Los procesos de gestación, desde la concepción hasta el nacimiento, se recrean mediante desnudos femeninos.

La abundancia de la tierra o Frutos en la sazón. Tres mujeres y un niño representan la exuberancia de la naturaleza y su abundancia de bienes. En la claraboya se ven más frutos.

Muro frontal

La tierra virgen. Una mujer desnuda, que duerme con el rostro cubierto por el cabello, lleva en la mano un brote de una planta fálica.

La tierra fecundada o La tierra liberada con las fuerzas naturales controladas por el hombre. Una mujer encinta, que representa la tierra fecundada, sostiene en la mano una planta fálica y aparece rodeada por alegorías de los elementos naturales —viento, agua y fuego—, que gracias a la evolución social fueron dominados por el hombre a través de la técnica y la ciencia. De espaldas se ve a la familia humana con los frutos de la tierra y a un niño que juega con dos cables y hace saltar chispas como símbolo de la electricidad.

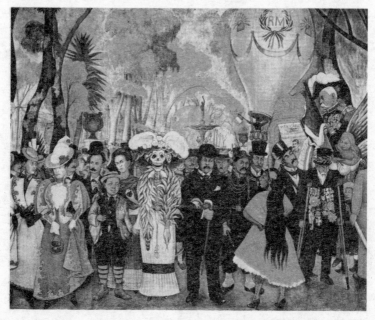

"Sueño de una tarde dominical en la Alameda Central".
Detalle de la parte central.
Fresco sobre paneles soportables, 1947-48.

Sueño de una tarde…

En 1946 Diego Rivera tenía sesenta años de edad y gozaba de reconocimiento internacional. Desde su primera obra monumental, *La creación* (1922-1923), había pintado murales en más de veinte sitios diferentes: en la ciudad de México, Chapingo y Cuernavaca, así como en las ciudades norteamericanas de San Francisco, Detroit y Nueva York, entre otras. Aquel año había sido contratado para ejecutar un nuevo mural, esta vez para el Hotel del Prado, aún en construcción después de catorce años —debido a problemas económicos, cambios de propietario y administración—, ubicado en la avenida Juárez, a unos pasos de la Alameda Central.

Se iniciaba entonces el régimen presidencial de Miguel Alemán Valdés. Nuevos e importantes descubrimientos antropológicos habían recuperado los restos del Hombre de Tepexpan y las pinturas murales de Bonampak. Entraron en funciones la Academia de Estudios Cinematográficos y la Academia de Ciencias y Artes Cinematográficas de México, y Luis Buñuel debutó como director en México con la película *Gran casino*. Fallecieron ese año Antonio Caso y los pintores Ángel Zárraga —a quien Rivera trató durante la estancia de ambos en Europa— y Alfredo Ramos Martínez, director de la Academia de San Carlos, escuela en la que Rivera inició sus estudios artísticos,

antes de ser becado para continuar su aprendizaje en Europa. Ramón Alva de la Canal pintó los murales de los Talleres de la Industria Militar. Por decreto presidencial del 31 de diciembre, se creó el Instituto Nacional de Bellas Artes y Literatura.

Carlos Obregón Santacilia, autor del proyecto arquitectónico del Hotel del Prado, invitó a Rivera a ejecutar, en lo que sería el comedor principal de ese recinto, una pintura mural sobre la Alameda de México, tema seleccionado por el arquitecto debido a la cercanía de ese legendario parque, de más de tres siglos de existencia. El proyecto original incluía la realización de varios murales por diversos artistas. Se había previsto, además, que Obregón Santacilia encomendara a Rivera tres obras: una en el comedor y dos más en el vestíbulo. Finalmente sólo se llevó a cabo la primera. Los otros pintores que participarían en este programa mural eran Roberto Montenegro y Miguel Covarrubias.

Al año siguiente, 1947, Carlos Chávez fue nombrado director del INBAL. Al duelo por los decesos del escultor Mardonio Magaña —que descubriera Rivera como conserje de la Escuela al Aire Libre de Coyoacán— el pintor julio Castellanos, le siguió un homenaje a José Clemente Orozco por sus cuarenta años de labor artística en el Palacio de Bellas Artes. El maestro jalisciense realizaba entonces los murales de la Escuela Normal de Maestros. David Alfaro Siqueiros presentó, también en Bellas Artes, una magna exposición. Los tres Grandes —Orozco, Rivera y Siqueiros— integraron la Primera Comisión de Pintura Mural del INBAL. Un decreto presidencial declaró patrimonio nacional todos los murales existentes o por pintarse en los edificios públicos.

Diego Rivera pintaba al fresco —técnica que utilizaría en casi toda su obra muralística, a partir de las obras en la Secretaría de Educación Pública— el mural *Sueño de una*

tarde dominical en la Alameda Central. El trazo original y la totalidad de la composición los ejecutaría directamente sobre el muro, una superficie de 65.42 m^2 (4.17 x 15.67 m), del salón comedor Versalles.

Concebido como el relato de un sueño, el mural es un paseo imaginario por la Alameda. Rivera evoca en él, a través de personajes que conoció, recuerdos de su niñez y juventud. Al mismo tiempo, realiza una síntesis de la historia de México, representada por algunos de sus protagonistas más importantes o significativos, que abarca desde la Conquista hasta la década de los años cuarenta del siglo XX.

Compuesto cronológicamente en tres grandes secciones, Rivera ubica las figuras en varios planos, en donde vemos reflejada a toda la sociedad mexicana.

La solución compositiva es una espléndida interpretación visual de la historia de nuestro país, en la que no falta el recuento histórico de la Alameda. El recorrido se inicia por el lado izquierdo, en el segmento que representa la Conquista y la época colonial, así como los grandes acontecimientos del siglo XIX: la invasión norteamericana, los periodos presidenciales del general Antonio López de Santa Anna, la intervención francesa y la Reforma.

Los personajes en primer plano remiten al pasado inmediato. Algunos sueñan dormidos y otros con los ojos abiertos; encarnan los diversos estratos sociales que existían en el México finisecular de la infancia de Rivera. Ahí están Jesús Luján, acaudalado protector de artistas, especialmente del pintor Julio Ruelas; Guillermo W. de Landa y Escandón, gobernador de la ciudad de México por varios años durante el régimen de Porfirio Díaz, y José María Vigil y Robles, director de la Biblioteca Nacional. Entre ellos se deslizan los desfavorecidos por la fortuna, figuras como la del raterillo, que toma el pañuelo del bolsillo de Jesús Luján.

En esta sección sobresalen las imágenes de Hernán Cortés, con las manos ensangrentadas; Luis de Velasco hijo, octavo virrey de la Nueva España, quien abrió el paseo de la Alameda en 1592, y el primer obispo y arzobispo de la Nueva España, fray Juan de Zumárraga, por cuyo mandato un nieto de Nezahualcóyotl, la primera víctima del Tribunal de la Fe, fue juzgado y ejecutado por idolatría. También se alude al quemadero de la Santa Inquisición, localizado en terrenos del convento de los dieguinos que posteriormente formarían parte de la Alameda. Víctimas acusadas de herejía, que portan el sambenito verde y la carroza, son conducidas a la hoguera; entre ellas destaca doña Mariana Violante de Carbajal, montada sobre un asno.

Otros personajes importantes desfilan en este segmento: Sor Juana Inés de la Cruz, la mayor poeta del siglo XVII; los generales Santa Anna y el norteamericano Winfield Scott; Leandro Valle, soldado liberal; el mariscal francés Francois Achille Bazaine; los generales Miguel Miramón y Mariano Escobedo; el escritor Ignacio Manuel Altamirano y el ideólogo liberal Ignacio Ramírez, el Nigromante.

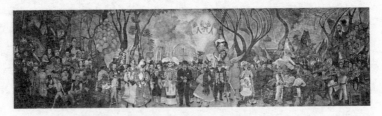

"Sueño de una tarde dominical en la Alameda Central". Fresco sobre paneles soportables, 1947-48.

El primer y segundo Imperio son representados por las imágenes de Agustín de Iturbide, Maximiliano de Habsburgo y la emperatriz Carlota. Al fondo se aprecia la

Iglesia de San Diego y el Pabellón Morisco, que fuera trasladado a la Alameda de Santa María la Ribera para ceder su lugar al Hemiciclo a Juárez. Este primer segmento finaliza con la presencia de un globero, un vendedor de dulces, otro de pirulís y un papelerito que vende *El Imparcial*, el periódico más importante del régimen porfirista.

La segunda sección ocupa el centro del mural. En primer término aparecen tres figuras fundamentales: el niño Diego Rivera, la Calavera Catrina y su autor, el genial grabador José Guadalupe Posada. El niño de nueve años, de cuyos bolsillos asoman un sapo y una culebra, toma de la mano a la "muerte catrina", a la que el pintor vistió y adornó con una serpiente de plumas (Quetzalcóatl) para aludir a las culturas prehispánicas y rendir homenaje a Tonantzin, nuestra madre la Muerte.

La evocación del porfiriato en este segmento tiene como testigos al propio Rivera y a personajes importantes en su vida, como la pintora Frida Kahlo. Ella sostiene en su mano izquierda el símbolo chino del *ying-yang* (el eterno retorno) y apoya la derecha en el hombro del niño Diego. Posada, por quien Rivera sentía gran admiración, lleva del brazo a la Catrina. El poeta Manuel Gutiérrez Nájera, el duque Job, porta una gran camelia en la solapa y saluda al también poeta y padre de la independencia de Cuba José Martí, quien contesta su saludo. Entre ellos están Carmen Romero Rubio, esposa de Porfirio Díaz, que inauguró la exposición de Rivera en la Academia de San Carlos en 1910, y Lucecita Díaz, hija de don Porfirio y su primera esposa, Delfina Ortega. Como modelos para estas dos figuras, Rivera se sirvió de los retratos de sus tías Cesárea y Vicenta. Al lado del ilustre grabador, una chiutlahua, mujer del pueblo, con la cara cortada, discute con un gendarme que le impide el paso para que no alterne con la gente decente.

Detrás de este grupo, se observa entre otros a Ricardo Flores Magón, fundador del Partido Liberal y precursor

de la Revolución mexicana, así como a su colaborador Librado Rivera; a Joaquín de la Cantolla y Rico, promotor de los primeros vuelos aerostáticos en México, y a Nicolás Zúñiga y Miranda, el perpetuo candidato a la presidencia, quien saluda a Porfirio Díaz; junto a ellos, asiduos visitantes sentados en sillas que se acostumbraba alquilar los domingos.

El general Lobo Guerrero, apodado General Medallas, camina apoyado en muletas, lleno de condecoraciones — al igual que Díaz—, algunas verdaderas y otras obtenidas durante sus frecuentes paseos por la Alameda, de manos de chiquillos y bromistas (llaves, latas de sardinas y chapetones). En el fondo se aprecia la fuente central de la Alameda y el globo "República Mexicana" con don Joaquín de la Cantolla agitando la bandera tricolor. El segmento concluye con un matrimonio extranjero y dos niños, representantes de la gente decente que paseaba en la Alameda, reservada entonces a las clases acomodadas.

La tercera sección aborda los movimientos campesinos y populares que culminaron en la lucha revolucionaria de 1910 y compendia también el periodo posrevolucionario. Inicia con una familia campesina a la cual otro gendarme cierra el paso, y cuya pequeña hija llora alarmada al ver cómo es apaleado su padre. Al fondo una banda de policía toca en el quiosco. A continuación, la injusticia social y la lucha armada son representadas por el pueblo: campesinos y obreros que empuñan las armas. Junto a ellos, un charro y el escritor y periodista Juan Sánchez Azcona duermen en una banca. Una trilogía revolucionaria, conformada por las figuras del soldado, el obrero y el campesino, deposita su voto: el sufragio efectivo.

El segmento termina, en su parte inferior con las figuras de la esposa de Rivera (Lupe Marín), sus dos hijas, su primer nieto Juan Pablo, en brazos de su madre, Guadalupe Rivera Marín), vestido con el ropón de su abuelo; Manuel

Martínez, quien fuera ayudante de Rivera, y Rosa Rolando, esposa del pintor Miguel Covarrubias.

Un vendedor de frutas, una vendedora de tortas y otro de rehiletes de colores simbolizan al pueblo mexicano.

Rivera vuelve a aparecer en la figura de un niño que come una torta. También se aprecian las imágenes de los generales Victoriano Huerta y Manuel Mondragón (padre de la pintora Nahui Ollin, a quien Rivera incluyera en varios de sus murales), responsables del asesinato de Madero y Pino Suárez.

Por último, en la parte superior el México moderno está presente en una simbólica figura presidencial, en las imágenes de la nueva burguesía y la arquitectura de las primeras cuatro décadas del siglo XX, que se eleva en el Palacio de Bellas Artes, la plaza de toros, los edificios de apartamentos y rascacielos, el Banco de México, el monumento a la Revolución, las fábricas y nuevas plantas industriales.

El presidente —modelo de corrupción— oye los consejos de un arzobispo, mientras con una mano toma las pilas de billetes colocadas sobre la caja fuerte de Cinycomex (Compañía Industrializadora y Constructora Mexicana, Sociedad Anónima de Recursos Ilimitados) y con la otra estrecha la mano de una joven rubia.

Todos estos personajes soñados, reales o imaginarios, se presentan ante nuestros ojos en un gran escenario de brillantes colores, enmarcados por los añejos y frondosos árboles de la Alameda y la arquitectura que corresponde a cada época representada: la Colonia, el siglo XIX y el México moderno.

En el plano superior, tres grandes figuras presiden cada uno de los segmentos de la composición: Benito Juárez, Porfirio Díaz y Francisco I. Madero. Simbolizan los momentos decisivos del acontecer político, ideológico, social y cultural de nuestro país, que determinaron su configuración.

Rivera llevó a cabo este vasto recuento histórico con inigualable destreza, sin olvidar el más mínimo detalle en las figuras, los objetos y demás elementos: los atuendos, los gestos y las actitudes de cada protagonista que se ha dado cita en este imaginario paseo una tarde de domingo en la Alameda.

Diego Rivera terminó el mural el miércoles 13 de septiembre de 1947. Lo había iniciado apenas dos meses antes, en el mes de julio, según consta en la inscripción que el pintor dejara en el extremo inferior derecho de la obra. En ella, más de ciento cuarenta figuras diferentes conforman una galería de magníficos retratos y un espléndido compendio de la historia de México. La extraordinaria capacidad de síntesis y recreación del artista entrevera en este rico contexto personajes y formas que, a partir de su notable habilidad en el manejo de las imágenes y el acierto en la estructura y el color, otorgan una compleja unidad compositiva a la pintura mural.

La herejía

"Que bendiga el hotel y maldiga mi mural", fue la contestación de Diego Rivera en la controversia provocada por el entonces arzobispo Luis María Martínez, quien se negó a bendecir el hotel en junio de 1948 —después de su inauguración por el presidente Alemán el 26 de mayo— debido a la sacrílega frase que el pintor incluyera en el mural.

Rivera representó en el primer segmento junto a la imagen de Juárez, al pensador liberal Ignacio Ramírez, el Nigromante. Ambos personajes sostienen un pergamino entre las manos. El documento de Juárez hace referencia a la Constitución de 1857, las leyes de Reforma y su célebre frase "El respeto al derecho ajeno es la paz". En el papel

de Ramírez, Rivera escribió tres palabras: "Dios no existe", en alusión a la tesis sustentada por el Nigromante citando ingresó a la Academia de Letrán en 1836. En ese discurso sentenció que "No hay Dios: los seres de la naturaleza se sostienen por sí mismos". Este argumento desataría las más apasionadas protestas en su época y, más de un siglo después, volvía a provocar polémica y el disgusto de enardecidos creyentes. El episodio desembocaría en dos atentados contra el mural. El primero lo perpetró un grupo de estudiantes de la Facultad de Ingeniería, quienes alrededor de las ocho de la noche del 4 de junio, irrumpieron en el hotel para borrar la frase de Ramírez. Rivera se encontraba apenas a unas cuadras del hotel, en una cena en honor de Fernando Gamboa, director del recién creado Museo de Artes Plásticas. Avisado del suceso, se dirigió al hotel en compañía de algunos intelectuales y artistas, entre ellos Siqueiros y Juan O'Gorman. Con un lápiz, que a manera de pincel sumergió en una copa de agua sostenida por O'Gorman, Rivera se dispuso a restaurar las palabras borradas, ante la expectación de los comensales. A la mañana siguiente, el fresco fue cubierto con un cortinaje blanco. Ante la petición de retirar la leyenda, Rivera señaló que hacerlo "sería negar el pensamiento de Ignacio Ramírez". El malestar continuó; una manifestación de estudiantes recorrió las calles del centro en señal de protesta. Nuevamente, el 6 de junio, una mano anónima provocó daños en el mural, esta vez raspando la cara de Diego niño y las palabras "no existe". También la Casa Azul en Coyoacán y el estudio del pintor de San Ángel serían objeto de agresiones.

El mural fue cubierto con un biombo plegable de madera, que se quitaba o ponía a discreción. El hecho suscitó que en el mes de octubre Frida Kahlo dirigiera una carta al presidente Alemán. El contenido de la misma podría resumirse en esta pregunta: "Usted, como ciudadano y

sobre todo como presidente de su pueblo, ¿va a permitir que se calle la Historia, la palabra, la acción cultural, el mensaje de genio de un artista mexicano?" A lo cual el presidente respondió, en sustancia, que no estaba en sus manos la solución.

El fresco quedaría oculto por espacio de ocho años, hasta que el 15 de abril de 1956 —dos meses después de la muerte de quien iniciara la polémica, monseñor Martínez— Rivera cambió la frase —luego de su regreso de la Unión Soviética, donde se sometió a un tratamiento contra el cáncer, y un año antes de su muerte, acaecida el 24 de noviembre de 1957— por "Conferencia en la Academia de Letrán, el año de 1836", una referencia al mismo asunto pero a la vez una salida digna pues, en palabras del pintor, "se respeta la verdad histórica, se eliminan pretextos y se evitan molestias". Con esto daría por concluido el conflicto, aunque no terminarían ahí las vicisitudes del mural.

Rivera dedicaría la mitad de su vida (1922-1956) a pintar murales. Algunos fueron objeto de censura o poco comprendidos. La total destrucción de *El hombre, en el cruce de caminos*, pintado por Rivera en el Rockefeller Center de Nueva York en 1933 (recreado en el Palacio de Bellas Artes un año después) o el ocultamiento de los cuatro tableros realizados originalmente para el Hotel Reforma (actualmente también en el Palacio de Bellas Artes) son episodios de intolerancia que se sumaron a las agresiones contra el fresco del Hotel del Prado.

El mural cruza la calle

Rivera no pintó en el Hotel del Prado directamente sobre el muro, como lo hizo en la SEP, Chapingo, el Palacio Nacional o el Palacio de Cortés. La obra fue ejecutada sobre

un tablero montado en un bastidor de metal, anclado a su vez en el muro.

Este tipo de tablero móvil lo utilizó por primera vez en 1931, cuando pintó ocho frescos transportables para su exposición retrospectiva en el Museo de Arte Moderno de Nueva York. Gracias a este procedimiento, fue posible desplazar el mural de la Alameda al vestíbulo del hotel en 1960 y posteriormente, en 1986, trasladarlo a su actual ubicación.

El primer desplazamiento exigió su separación del muro y colocar una estructura metálica a manera de soporte y protección en sus partes anterior y posterior, para evitar que lo dañara el movimiento. Esta maniobra se debió al arquitecto Noldi Schereck y consistió en colocar el mural sobre una estructura de tubos de hierro que se desplazaría sobre ruedas de hule, cuya construcción estuvo a cargo del ingeniero Crais Brurr. Una vez colocado en el vestíbulo del hotel, se decidió levantar el mural sobre el nivel del piso para mejorar su visibilidad e iluminación. En el traslado se contó con la supervisión de la arquitecta Ruth Rivera Marín, hija del pintor, entonces jefa del Departamento de Arquitectura del Instituto Nacional de Bellas Artes.

El mural permaneció en el vestíbulo veinticinco años, hasta los sismos de septiembre de 1985 que provocaron daños irreparables a la estructura del edificio, y volvieron imprescindible, una vez más, reubicar la pintura. Las autoridades del Departamento del Distrito Federal y del INBA determinaron que el terreno de lo que había sido el estacionamiento del Hotel Regis —desaparecido a consecuencia de los sismos—, que se encontraba a un costado de la Alameda, sería el sitio propicio para la construcción de un nuevo recinto que albergaría el mural.

Después de los preparativos y cálculos para el desplazamiento y embalaje, una gigantesca grúa levantó el mural

y lo depositó sobre una enorme plataforma móvil de 17 metros de largo por 4.5 de ancho, con 96 ruedas autonivelables dispuestas en seis líneas de ocho pares. En esta impresionante maniobra —inédita en México— intervinieron más de 300 trabajadores, se prolongó casi once horas y recorrió una distancia de 430 metros. La mañana del 14 de diciembre de 1986, el mural abandonó para siempre el sitio que lo exhibiera y nueve años. Entre los acordes de *Las golondrinas* y una multitud expectante, el mural cruzó la calle para ser depositado y anclado sobre la base que actualmente lo sostiene. Tiempo después, abrió sus puertas al público el recinto construido especialmente para albergarlo, el Museo Mural Diego Rivera.

"El agua, Origen de la Vida".
Fresco de poliestireno y solución de hule, 1951.

El agua, origen de la vida

Hacia los años cincuenta Diego Rivera gozaba de gran prestigio dentro y fuera del país, por lo cual a menudo se le invitó a decorar varios de los muchos edificios que se construyeron en esa década. La industrialización del país —que se aceleró a partir de la Segunda Guerra Mundial— había generado la necesidad de numerosas obras públicas, como carreteras, viviendas, hospitales, escuelas, hoteles y obras hidráulicas.

La urbe donde se asentó el centro político del país ha padecido una compleja problemática en relación con el agua desde tiempos precolombinos. Tenochtitlan se fundó en una isla rodeada de lagos, lo que propició una situación paradójica. Los antiguos mexicanos vivían rodeados de agua pero, al no ser toda potable, se vieron obligados a construir acueductos para encauzarla desde tierra firme. En tiempo de lluvias, los lagos se desbordaban y ocasionaban inundaciones. Desde entonces los habitantes de la ciudad tuvieron que diseñar obras hidráulicas que permitieran por una parte, captar agua y por la otra, sacarla de la ciudad. Durante la Colonia y el siglo XIX esta tradición constructiva continuó.

En el siglo XX, los lagos se desecaron paulatinamente; sin embargo, no terminaron las inundaciones, puesto que la ciudad se fue hundiendo por debajo del nivel del

desagüe, lo cual exigió el diseño de sistemas para bombear el líquido hasta la altura del conducto que la canalizara fuera de la urbe.

Hacia 1942 el crecimiento de la población generó una situación crítica debido a la escasez de agua, por lo que se proyectó captarla de regiones cercanas. Fue así como se iniciaron importantes obras de ingeniería para llevar a la capital del país el líquido proveniente de la laguna del Lerma, en el valle de Toluca, aprovechando que éste es 273 metros más alto que el de México. Luego de vencer los obstáculos geográficos, se construyeron 62 kilómetros de acueductos y 26 túneles de diversos tamaños para conducir el agua a un cárcamo o colector de agua, donde sería potabilizada y después distribuida en la ciudad.

El 4 de septiembre de 1951, la prensa anunció la inauguración de estas obras. Una ojeada a los periódicos de entonces permite observar que la paradoja hidráulica de la ciudad subsistía, pues mientras los residentes de algunas colonias que habían padecido escasez y tolvaneras esperaban impacientes el agua del Lerma, en el centro de la ciudad había quienes tenían que arremangarse el pantalón o esperar a que un joven fornido los cargara para poder transitar por sus calles inundadas.

Para dotar a las obras del Lerma de un toque consagratorio, su director y el arquitecto Ricardo Rivas, invitaron a Rivera a decorar el tanque colector de agua; encargo que el pintor describió como "el más fascinante" de toda su carrera, pues lo enfrentó a la inusual situación de que dos terceras partes del mural estarían sumergidas en el agua. El cárcamo se encontraba dentro de un edificio de sobrio estilo funcionalista, con algunos toques mexicanos, que había proyectado el arquitecto Rivas.

Originalmente el pintor también decoraría la cúpula y los muros del edificio. Apremiado por el tiempo, el pintor

sólo realizó la decoración del tanque y la escultopintura que se encuentra en el exterior del edificio.

El material para pintar

El agua es uno de los principales agentes de destrucción de las obras pictóricas convencionales; por esta razón, la elección del material que Rivera usaría para pintar debía hacerse con todo cuidado. Siempre había pintado Diego con las técnicas y los materiales tradicionales: casi siempre el fresco y ocasionalmente el temple y la encáustica. Sin embargo, en esta obra se vio obligado a utilizar un producto de origen industrial, el BKS-92, una emulsión de poliestireno.

Tiempo después Rivera afirmó que la decisión de utilizar el poliestireno fue del arquitecto Rivas. No obstante, es evidente que el artista terminó por aceptar, quizá influido por el arquitecto así como por la publicidad en torno a los plásticos que se consideraban infalibles y que en aquel entonces inundaban el mercado con una amplia gama de productos: medias nylon, recipientes y hasta zapatos pues los tenis empezaban a popularizarse. Hay que agregar que en el momento previo a la realización del mural, Rivera recibió informes satisfactorios de las diversas pruebas de resistencia, algunas de las cuales consistieron en someter el poliestireno a una cámara de presión que generó un desgaste equivalente al de cuarenta años: el material no sufrió daños.

El poliestireno es un material que se obtiene del estireno, polímero derivado del petróleo. Los polímeros están compuestos por una cadena de moléculas que los hacen muy resistentes, flexibles y estables. El poliestireno cuenta con ventajas adicionales: la rapidez en el secado, la

posibilidad de corregir y de trabajar con veladuras y empastes, técnicas que Diego utilizó a la perfección pues consiguió en el mural la apariencia de un fresco.

Cinco años después de terminada la obra, pareció que el experimento había sido un completo fracaso. Las pinturas se cubrieron de una capa café verdosa de limo y las partes no expuestas directamente al agua sufrieron cuarteaduras. Rivera afirmó entonces: "siempre he opinado que el uso de materiales nuevos producidos por la industria en plan comercial es aleatorio y peligroso, puesto que la ley de la oferta y el consumo hacen incosteable para los productores una larga duración de los materiales, lo que naturalmente reduciría las probabilidades de venta".

El artista ofreció rehacer el mural, esta vez en mosaico de vidrio. Al año siguiente, en 1957, Rivera falleció sin poder cumplir su deseo y el mural permaneció en el olvido hasta 1992. En esa fecha se emprendió el complejo proceso de restauración que consistió, en primer lugar, en la difícil y costosa tarea de desviar el curso del agua, que ahora pasa a un lado del colector. Asimismo, el Instituto Nacional de Bellas Artes, encargó a la restauradora Teresa Hernández y a un equipo de especialistas la reconstrucción del piso que se había perdido totalmente, así como la restitución de las partes dañadas de los muros. A pesar de que el aspecto de las pinturas era desastroso, su deterioro bajo la capa de limo no era radical, lo que permitió que la restauración se hiciera con buen éxito.

Las imágenes

La narración plástica se inicia en el piso del cárcamo. Ahí puede verse un disco oscuro —el campo visual de un microscopio— iluminado por un rayo que con su descarga

eléctrica anima a las primeras células. Fuera del campo, fluye el universo microorgánico.

Una de las grandes pasiones en la vida de Rivera fue la ciencia, así que gustoso se internó en este mundo para desarrollar la temática que se había propuesto. Para este fragmento de la obra el artista se basó probablemente en la teoría del científico soviético Alexander I. Oparin sobre el origen de la vida en la tierra. Si se consideran las fechas de publicación de la teoría de Oparin, es posible que desde el viaje de Rivera a la Unión Soviética en 1927, con motivo de la celebración de la Revolución de octubre, el artista haya tenido noticias de aquella teoría. Lo cual parece confirmarse por el hecho de que en *El hombre controlador del universo* (1934), realizado en el Palacio de Bellas Artes, encontramos un detalle que preludia esta temática. El origen acuático de la vida y las ideas evolucionistas de Rivera pueden observarse en una imagen del científico Charles Darwin sentado sobre una pecera.

Oparin propuso que la vida era el resultado de un largo proceso que se inició con la formación de la tierra; la síntesis abiótica de compuestos orgánicos y su organización en gotas gelatinosas o coloidales —hoy conocidas como coacervados—, a partir de los cuales los seres vivos evolucionaron a medida que su estructura interna se fue haciendo más compleja. En este proceso, que tuvo lugar en las tibias aguas del océano, la electricidad del rayo hizo posible que los compuestos inanimados cobraran vida. Las imágenes de Rivera en el piso del cárcamo siguen muy de cerca la teoría de Oparin.

El relato plástico continúa en los muros Sur y Norte, donde Rivera pintó a las especies animales y vegetales que tras una larga evolución, culminaron en la especie humana. Un hombre africano y una mujer asiática aparecen desnudos; Rivera enfatiza en ellos los aspectos reproductivos para insistir en su vínculo con la evolución

biológica, aunque el desarrollo cultural de la humanidad está sugerido por dibujos científicos —producto de la inteligencia— que aparecen junto a la cabeza de cada personaje.

No fue azaroso ni del todo científico el hecho de que Rivera pintara a estas razas como la pareja original. En la década de los cincuenta, intelectuales y artistas en todo el mundo temían un posible resurgimiento del fascismo, por lo cual utilizaron todos los medios a su alcance para combatirlo. De ahí que el artista quisiera formular en imágenes una respuesta a la supuesta superioridad de la raza aria propuesta por Hitler.

Es muy posible que el artista haya estado al tanto de los hallazgos antropológicos del momento; él los interpretó a su manera y concluyó que tanto africanos como asiáticos, habitaron en los casquetes polares. Al enfriarse estos últimos, ambos grupos descendieron y se encontraron en el intertrópico, lo que dio por resultado toda suerte de mestizajes. Como explicó el artista en una entrevista:

"Los sabios soviéticos han logrado saber que los matrimonios entre mongoloides y negroides que podrían llamarse puros, dan por resultado, al cabo de varias generaciones a partir de la séptima, tipos perfectamente arios (estupendas rubias de platino con ángulo facial de noventa grados y ojos azules) a la disposición de cualquier conde de Gobineau que sostenga la superioridad de la raza blanca".

Diego no fantaseaba al afirmar que el primer hombre fue africano. Darwin había establecido este principio en el siglo XIX, y lo confirmaron en la centuria siguiente científicos como Raymond Dayt, Robert Broom y Loiris Richard Leaky; éste último después de encontrar restos de varios homínidos, en 1959 finalmente descubrió en Tanzania al *homo habilis*, primer antropoide capaz de utilizar herramientas. Asimismo, hubo antropólogos que situaron el origen del hombre en el Asia central o meridional. En

síntesis, Rivera mezcló las teorías sobre el origen del hombre con las que se refieren al poblamiento del planeta, y que en efecto parten de los cambios climáticos en los casquetes polares; es así como se explica el poblamiento de América a través del estrecho de Behring.

En este caso, Diego se tomó la libertad propia de cualquier artista para proponer una antropología muy personal que sirviera a su interés político.

Rivera también quiso rendir homenaje al erotismo a través de la figura del hombre negro. En lugar de sexo lleva una flor de tallo grueso cuyas estructuras florales sugieren la anatomía masculina. La cola de un ajolote se entremezcla con la flor para luego continuarse en el cuerpo de un batracio que, en ese contexto, sugiere más un falo que una representación de su especie. También es posible que Rivera haya querido homenajear a su admirado maestro José María Velasco, quien había realizado diversas obras con fines científicos, entre las que se cuentan varios estudios sobre el ajolote.

A la derecha una anguila, por la carga de significados que su forma evoca, quizá aluda al mito de la potencia sexual de la raza negra, elemento con el cual el artista probablemente quiso asestar un nuevo golpe a la supuesta superioridad de la raza aria. No sería difícil además que Diego haya tenido en mente el cuadro la *Flor de la vida*, pintado por Frida Kahlo en 1944, al representar el miembro masculino poetizado, como una versión casi mística del erotismo.

En el muro Norte Rivera pintó a una mujer asiática, como la cúspide de la pirámide evolutiva. Su rostro remite a las esculturas olmecas y, desde luego, al recordar el supuesto origen asiático de una de las culturas precolombinas más antiguas, Diego nuevamente apuntaló su hipótesis racial.

El artista introduce un toque de humor al pintar un sapo de barriga y ojos "riveriarios", alusión al sobrenombre de Diego, *Sapo-Rana*, que le había puesto Frida Kahlo. El sapo, malicioso, nada hacia uno de los senos de la mujer.

En este personaje Diego pintó una visión maravillosa ante los procesos de la reproducción. Dos anguilas que sugieren las trompas de falopio parecen resguardar al minúsculo ser que crece en el vientre femenino. Justo abajo de las anguilas se forma un triángulo en que se acumulan los huevecillos depositados en el fondo del mar. Muy cerca del embrión Rivera hace visible lo invisible al ojo humano: a la izquierda, unos espermatozoides nadan rumbo al óvulo; a la derecha, dos cigotos inician los procesos de la división celular.

Fuera de los límites de lo biológico, claramente marcados por el contorno de las ondas del agua, Rivera plasma el ámbito cultural de la vida humana al relatar los usos sociales del agua. La ciudad, principal beneficiaria de las obras, está representada por dos perfiles distintos. En el muro Sur apenas se distingue tras la tolvanera la arquitectura conocida como cosmopolita, y que a Rivera no le gustaba. El crítico de arte Antonio Rodríguez afirmó que se trata del Hotel Reforma, obra de Mario Pani (que algunos llamaban el gran retrete), y el edificio del Registro de la Propiedad que Diego pintó como una gran cómoda. En este espacio, una vieja y un niño representan a la burguesía. El niño lleva en una mano un arco tricolor, símbolo del supuesto nacionalismo de esta clase social. Por otra parte, el changuito, animal que se caracteriza por su capacidad de imitación, revela el afán de esta clase por asimilarse al estilo de vida norteamericano.

En la otra esquina del mismo muro, Rivera representó la higiene y la natación. Aquí, como en muchas otras obras, el artista retrató a una persona conocida, en este caso, su hija Ruth.

El perfil de una ciudad distinta aparece en el muro Norte; este rostro urbano parece retomar la tradición pues se distingue un templo indígena, una iglesia colonial y un edificio moderno que recuerda a la torre de rectoría de la Ciudad Universitaria, que entonces había empezado a construirse. En este escenario una familia proletaria calma su sed. Las clases populares practican la horticultura y siembran el maíz, en una ciudad que entonces aún conservaba muchos espacios de aspecto semirrural.

Los muros Oriente y Poniente mantienen una relación iconográfica ya que ambos rinden homenaje a los trabajadores involucrados en el proyecto. En el muro Poniente, donde se encuentran las compuertas que permitían el paso del agua que se distribuiría a la ciudad, quedaba un rectángulo que Rivera aprovechó para retratar a veinticuatro de los ingenieros que intervinieron en el proyecto. Entre las compuertas se observan celdas para producir el cloro y el amoniaco necesarios para potabilizar el líquido.

Al Oriente, a cada lado del túnel que traía el agua del Lerma, unos trabajadores conmemoran a los treinta y nueve fallecidos durante las obras. Del lado izquierdo, el ingeniero Daniel Hernández, responsable de los cálculos que definieron el curso del túnel, da de beber a una anciana y junto a él vemos algunos de sus instrumentos de trabajo. Dos gigantescas manos presiden la composición y, como emblema del trabajo, ofrecen el agua a la ciudad. Estas manos corresponden al rostro humano de Tláloc, dios de la lluvia que Rivera situó en el exterior del edificio.

La escultopintura de Tláloc

Al despuntar la década de los cincuenta, nuevos lenguajes plásticos ganaban espacios hasta entonces ocupados por

los muralistas de la Escuela Mexicana de Pintura. En respuesta, éstos últimos opusieron la renovación de sus propias posturas estéticas al proponer la integración de la arquitectura, la pintura y la escultura: decoraron entonces no sólo el interior de los edificios, sino también el exterior.

Bajo estos supuestos artísticos, Rivera realizó el relieve de Tláloc que se levanta sobre un espejo de agua y cuyo cuerpo en aparente movimiento saluda a los viajeros que llegan a la ciudad por avión.

La escultopintura fue realizada con mosaicos de piedra volcánica, con *tecalli* y fragmentos de azulejo. De cuerpo completo y con las piernas en compás, el dios lleva en las manos una mazorca y unos granos de maíz; es bifásico: una de sus caras, con la serpiente entrelazada que caracteriza sus representaciones, mira hacia el cielo. La otra, su advocación humana, mira hacia el edificio y se integra a las manos de la boca del túnel. En las plantas de los pies del Tláloc se lee, en náhuatl, año 9 caña, fecha de inicio de las obras (1942) y año 4 caña, fecha en que se concluyeron (1951).

El pintor se inspiró en los antiguos constructores de montículos norteamericanos, quienes hacían esculturas que sólo adquirían definición al contemplarse desde cierta altura. Con ello Rivera quiso insistir en la unión del continente americano como una forma de combate contra el fascismo.

Cabe destacar que la obra no sólo tiene por tema el agua, sino que el artista consideró los efectos que el líquido podría imprimir en las pinturas: el movimiento y la sensualidad que adquirían al contacto con éste. Quizá uno de los aspectos más interesantes a este respecto, sea el juego de reflejos que Rivera concibió como una amalgama de imágenes. Así, las pinturas de la cúpula debían reflejarse y fundirse con las pinturas del fondo del cárcamo. El artista también quiso aprovechar el juego de reflejos para introducir, en un periodo anticomunista, una hoz y un

martillo con los nombres de sus ayudantes escritos en letra invertida —para que al reflejarse sobre el agua, pudieran leerse. Sin embargo, las prisas hicieron que esta broma no se consumara, y sobre el techo del túnel sólo quedó el dibujo en lápiz del emblema comunista junto con algunos de aquellos nombres.

El agua producía efectos adicionales que se apreciaban cuando todavía corría por el cárcamo. Aunque las pinturas estaban deterioradas, el espectador podía disfrutar del rumor del flujo continuo del líquido y, situado sobre el muro de las compuertas, podía percibir la brisa que producía el choque del agua sobre éstas. La humedad del ambiente, sumado a lo anterior, generaba una atmósfera de cierto misterio. En contraste, cuando los visitantes salían se encontraban frente a Tláloc, que parecía proyectarse hacia el espacio gracias al reflejo del cielo y las nubes captado por el espejo de agua sobre el que se levanta la deidad.

Podemos concluir que *El agua, origen de la vida* es una obra excepcional; no sólo por su carácter parcialmente subacuático —hecho inédito en la historia del muralismo en México—, sino por muchos otros elementos que hemos mencionado en este trabajo, como el de la experimentación con materiales producidos por la industria: ruptura dentro de la trayectoria de Rivera, pues por única vez el muralista se aventuró en el uso de materiales sintéticos. Pese a lo que se pensó inicialmente, la obra no resultó un experimento del todo fallido: salvo en el caso del piso, se conservó en un estado lo bastante bueno como para facilitar una restauración que permite apreciar el esplendor original de las pinturas.

El carácter singular de esta obra es también resultado de la creatividad que Rivera, al incorporar el agua como elemento plástico, confirió a las pinturas movimiento y sensualidad, y una serie de efectos estéticos y lúdicos mediante el juego de reflejos.

Debe destacarse que el cárcamo, como espacio pictórico, impuso a Rivera múltiples dificultades técnicas. En primer lugar, el hecho de que la mirada del espectador se sitúa por encima de las pinturas. El trazo de muchas de las figuras tuvo que realizarse una y otra vez para que no aparecieran deformadas a los ojos del espectador (como las manos que coronan el túnel y las turbinas que se encuentran en su interior). Por otra parte, el cárcamo es un recinto cerrado, fragmentado por la boca del túnel y las compuertas del agua. No obstante, Rivera aprovechó los lugares disponibles: integró las imágenes del piso con las de los muros y diluyó pictóricamente las esquinas del recinto, todo lo cual transformó el espacio en una unidad plástica y temática. El mural, a su vez, se fusiona con la escultopintura del Tláloc y con el edificio en una lograda integración plástica de arquitectura, pintura y escultura.

"Las Sandías"
Óleo sobre tela, 1957.

TÍTULOS DE ESTA COLECCIÓN

Esta obra se imprimió
en los talleres de
IMPRESOS MEGAUNIÓN S.A. DE C.V.
Calle 8 manzana 49 lote 16
Deleg. Iztapalapa C.P. 09920
Col. José Lopéz Portillo
Tel. 5845-6296